第9節課

Lesson in Love

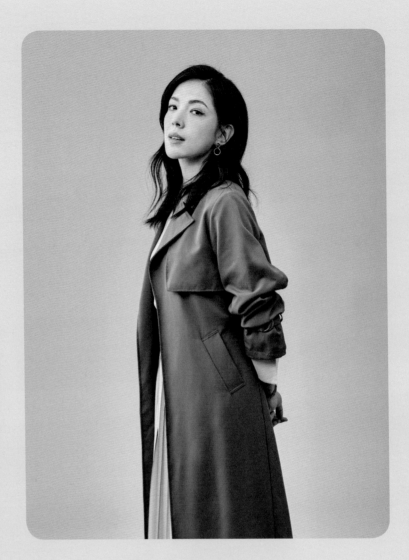

女 30 歲 ／ 許瑋甯

飾 陳孟筠

▶ **高冷禁慾女教師，誤會自己能當心機婊的純愛小白兔。**

10 歲那年，父親不顧一切要將出軌對象扶正，母親受不了打擊企圖吞藥自殺，父親送母親去醫院的路上，兩人發生車禍雙亡，一夕之間，孟筠失去一切。

她完成母親的期望，考上師範，成為一名老師。也許是因為心中的缺口，陳孟筠一直都無法踏進感情裡，即便有追求者，也無法信任。後來轉進南一高中，在學校，她溫柔嫻靜，誰都不知道，那些隱藏在她心中的秘密。

但陳孟筠萬萬沒想到，自己有天會陷入從未有過的真愛。

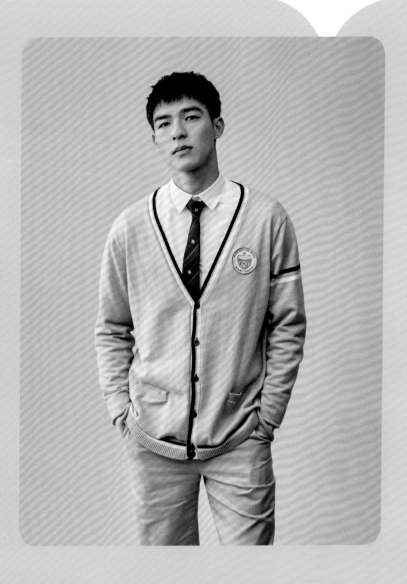

男
17
歲

陳昊森

飾　張一翔

▶ 高智商反社會高校霸王，從狼犬被馴服的暖心小綿羊。

　　生在這樣的家庭，擁有這樣的母親。很小的時候，一翔就已經知道什麼時候說什麼話做什麼事可以為自己帶來最高利益，但漸漸他也膩了，懶得演出那副討人喜歡的優等生形象，大人們以為他只是進入青春期在叛逆而已，卻也無法控制他的脫序行為。

　　因為母親的關係從小他學會了支配著世界的一個叫「錢」，一個叫「權」，但 17 歲時，陳孟筠讓他知道這世界還有一種東西叫「真心」。第一次有人不考慮得失，只專注正確的事，即便那會傷害到她自己。別人看到她的安靜，他看到她的較真；別人看到她的美貌，他看到她的脆弱。

　　他相信自己愛的是真實的陳孟筠，即便一路以來她似乎都在設計自己，一翔依然篤定他在孟筠眼中看到的，是愛。

第9節課
Lesson in Love
3

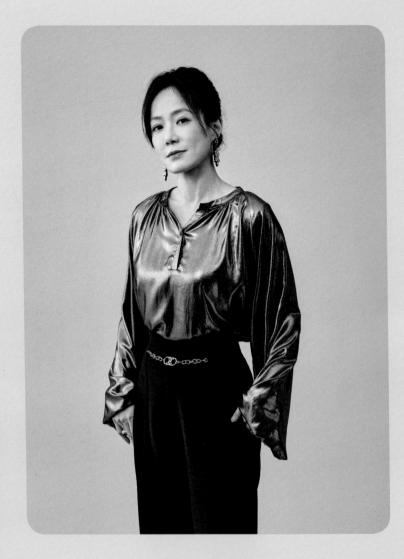

女
40
歲

尹馨

飾 謝淑芬

▶ 表面上優雅賢慧，實則道貌岸然的怪獸家長。

　　張一翔的母親。既是南一高中的家長會會長，岳父更是掌握學校的董事長。經常以自己的身份對校方施壓，在得知兒子與老師的戀情後，更是盡所有資源地去阻撓。

　　然而謝淑芬，有個多年來一直埋在心裡，不想面對也不願意想起的往事，如今她沒想到往事會找上門。當她確認陳孟筠的身份後，第一反應是害怕，擔心孟筠是來破壞她現在所擁有的一切，她的名聲、社會地位……她必須先下手為強。

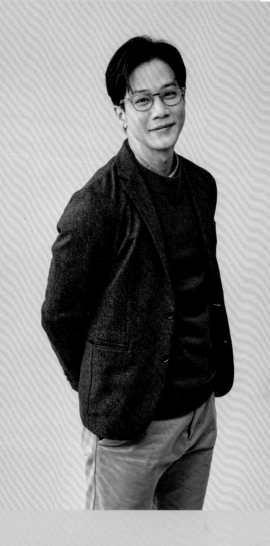

男
34歲
／
薛仕凌
飾 李大爲

▶ **文質彬彬的暖男，深受同事和同學們的愛戴，卻有不爲人知的一面。**

　　身爲南一高中排名第一的黃金單身漢，外人看他就是忠厚老實，是可託付的好人。當陳老師轉到南一高中，李大爲第一次看到她之後，在心中就留下好感，隨後倆人便經常幫助彼此，大爲甚至不惜違背上級命令也要替孟筠打助攻。但他在表面行善的同時，內心追求的計畫，也跟著同步進行中。

　　孟筠認爲大爲是很好相處的同事，但怎麼也沒想到後來事情會這樣發展……

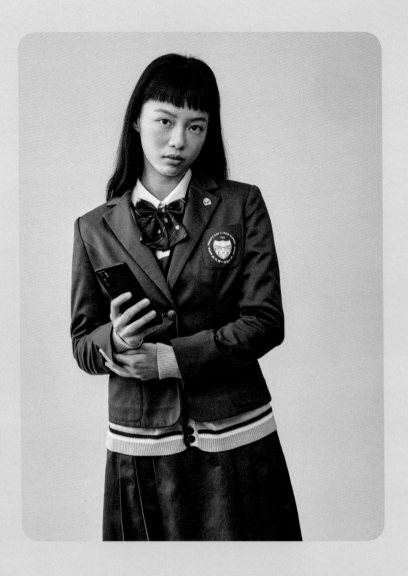

女 17 歲

王渝屏 飾 夏語心

▶ **從小到大的第一名，是最忠誠的朋友也是最危險的間諜。**

　　全校第一名的資優生，但是夏語心知道，其實她這個第一名並非實至名歸，而是張一翔故意讓出來的，因爲張一翔知道夏語心比他更需要這個頭銜，還有除了頭銜之外的獎學金。這讓夏語心對張一翔的感情很複雜，既高傲的不想服輸，但也默默感謝他的體貼，兩人保持高 IQ 者間的惺惺相惜，直到謝淑芬出現。

　　被無能的媽媽拖累了人生，從出生就輸在起跑點，天曉得夏語心得花多少努力補足。謝淑芬看到了她的艱難，多麼完美的人選，抓住夏語心的軟肋，逼迫她幫自己監視叛逆的兒子，更在陳孟筠來到南一高後，要她成爲間諜，阻止張一翔和陳孟筠在一起。

　　夏語心雖不願聽從謝淑芬的命令，但也不贊同張一翔放飛自我的行爲，做與不做，成了夏語心無解的難題。

張景嵐

女 29 歲 ／ 飾 方昕怡

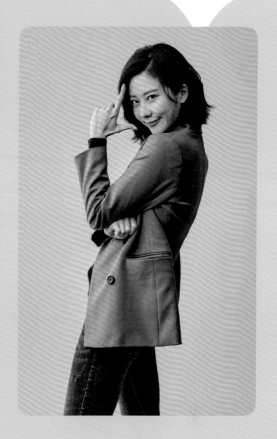

　　私立南一高中保健室姐姐。個性活潑開朗，身材姣好，最討厭學生叫她阿姨。特別喜歡逗弄害羞的男學生，但其實她已婚有一個 5 歲的女兒。

　　當初是奉女成婚的，雖然很疼愛女兒，但也不免後悔自己太早結婚，還不到 30 歲，已經過著中年人般的無趣生活，羨慕孟筠被小鮮肉追求，在校內為孟筠掩護戀情及加油，是孟筠的好朋友兼啦啦隊。

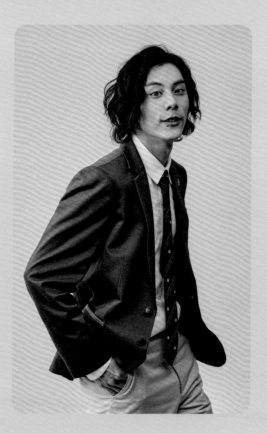

各務孝太

飾 佐藤瀧太 ／ 男 17 歲

　　CPU 社團社員之一，綽號阿太，富家獨子，雖年輕卻很懂得在社會上走跳的眉角，做人圓融講義氣。

林玉書

女 17 歲 / 飾 許舒琪

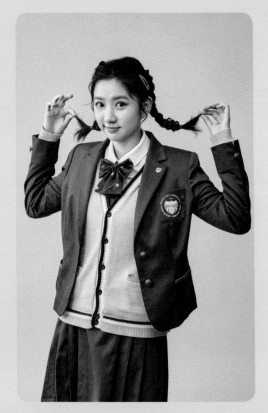

CPU 社團社員之一，綽號琪琪，高人氣網美，每天固定在下課時間直播"琪琪放課後"，分享 CPU 社團間的趣事跟美少女的戀愛煩惱。

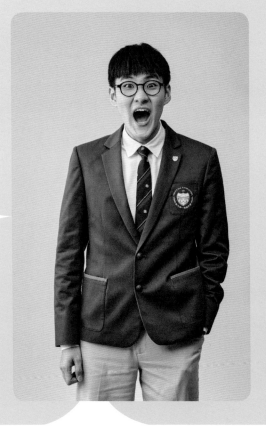

楊誠

飾 劉佑 / 男 16 歲

CPU 社團社員之一，社團內唯一貫徹 CPU 宗旨，做網路社群考古研究的人，是大家的小助手，心地善良天真純樸，對保健室姐姐一見鍾情。

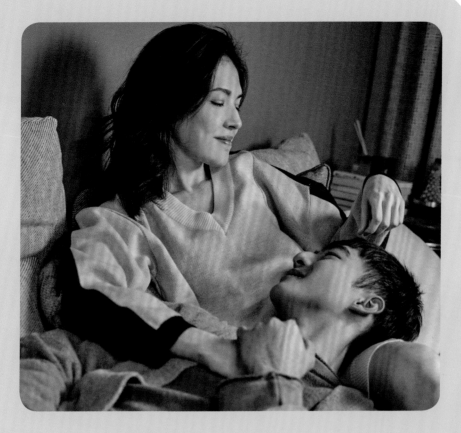

「老師，我對妳來說是什麼？妳眞的愛過我嗎？」

剛進南一高中教書的美女老師——陳孟筠，是名敢言敢當，不計代價追尋正確事情的人。

成績優異但行徑惡劣的學生——張一翔，是校內反骨的小霸王，堅信世上不會有人眞正了解自己。

兩人初次相見是在一起霸凌現場，也因此開始往後針鋒相對的日子。孟筠揭發班上的作弊事件，一翔則仗著母親家長會會長身份，用各種方法惡整回去。

直到孟筠發現一翔叛逆表面下的溫馴、看似唯我獨尊實則處處為人著想的良善、以及厭惡被母親控制的人生，才逐漸放下自己對這位小男孩的偏見，兩人關係首次破冰。

隨著談心次數逐漸變多，一翔也發現了老師的與眾不同，看似倔強高冷的表面，只是為了掩蓋纖細脆弱的心，情竇初開地開始關注起了孟筠的一切。

直到有天，一翔為了刺激家人，便以玩笑的名義兩度在公開場合對孟筠告白，不只受到了全校師生們的關注，更是讓母親——謝淑芬徹底憤怒，下定決心要用會長身份趕走孟筠，甚至用金錢誘惑兒子的朋友，替自己監視一翔的行動。

但兩人的感情仍不斷升溫，就算母親盡力阻止、世界不諒解，一翔也決定要跟孟筠，開啓專屬兩人的「第9節課」。

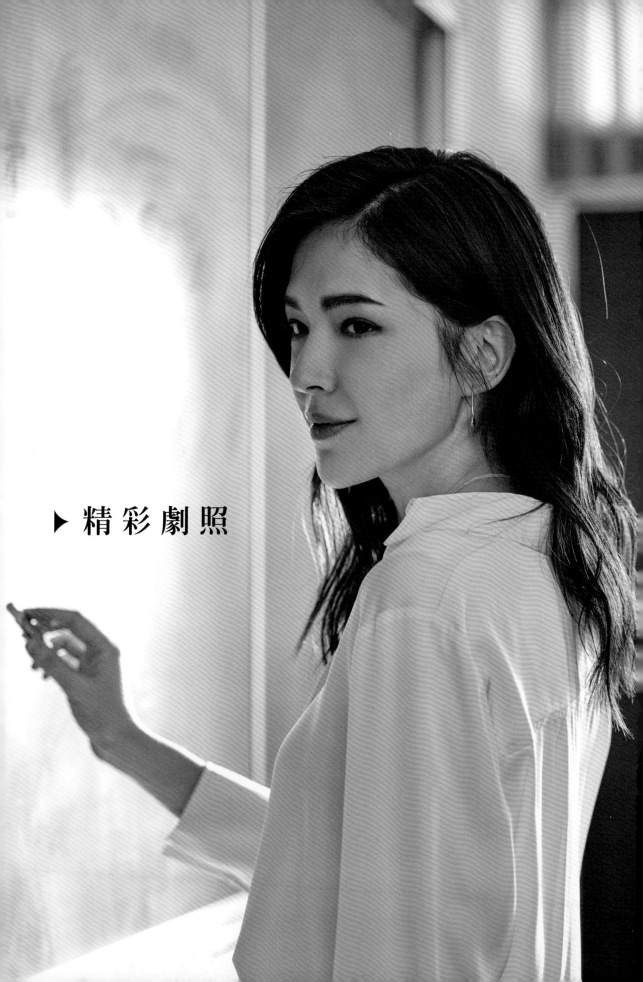

▶ 精彩劇照

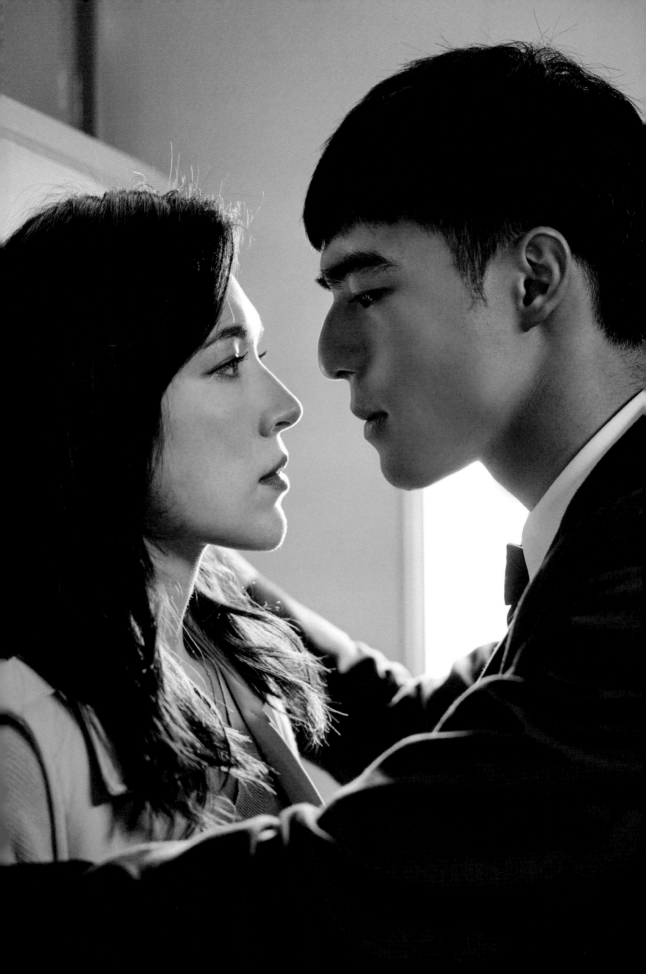

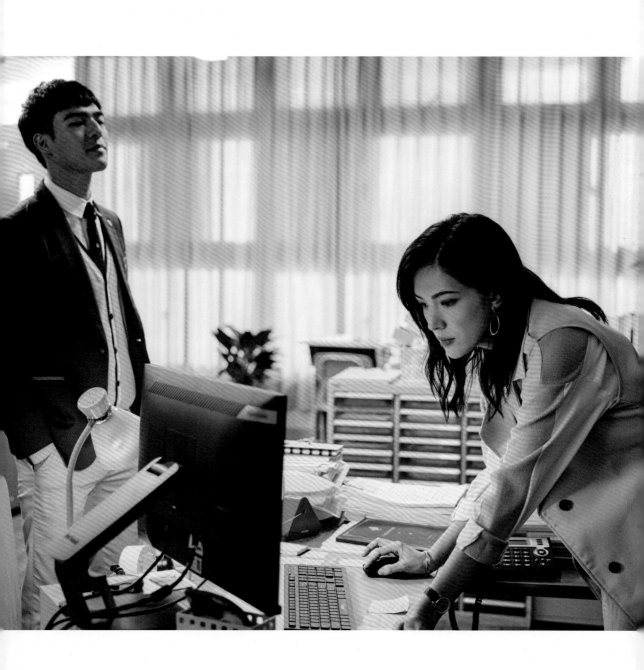

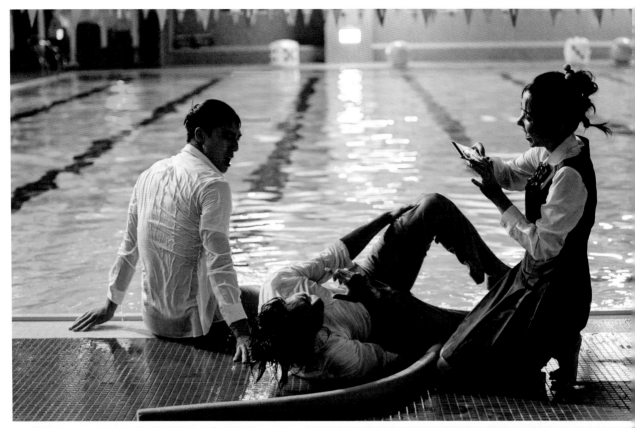

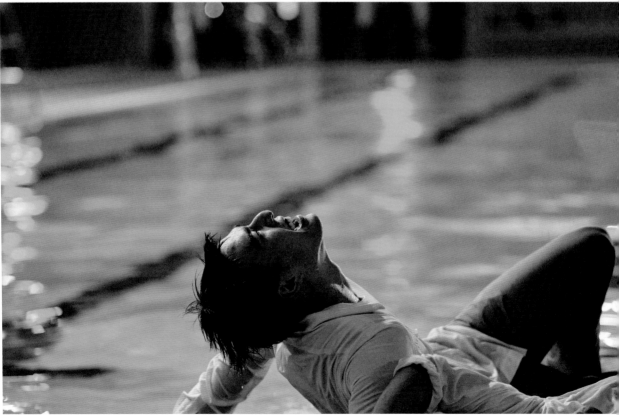

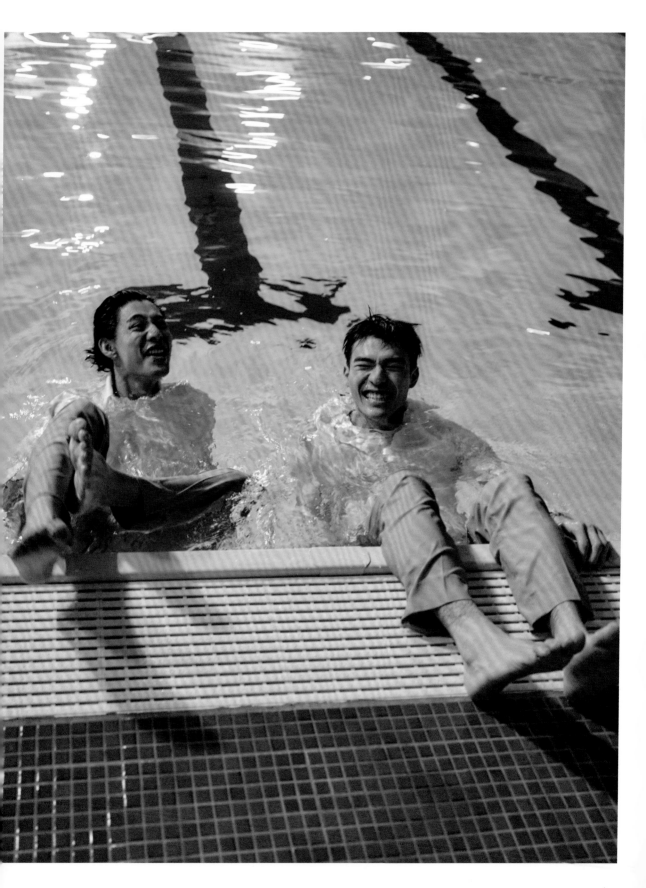

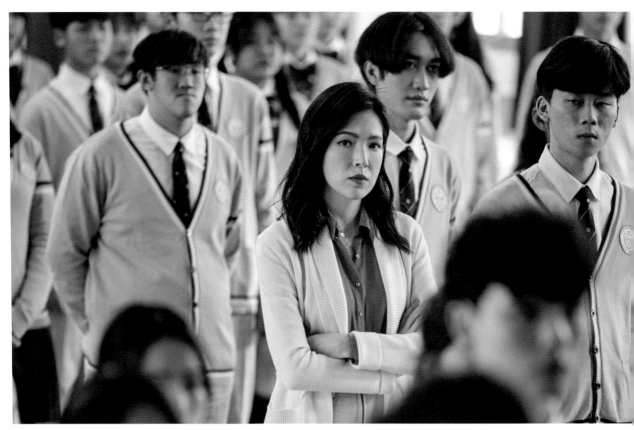

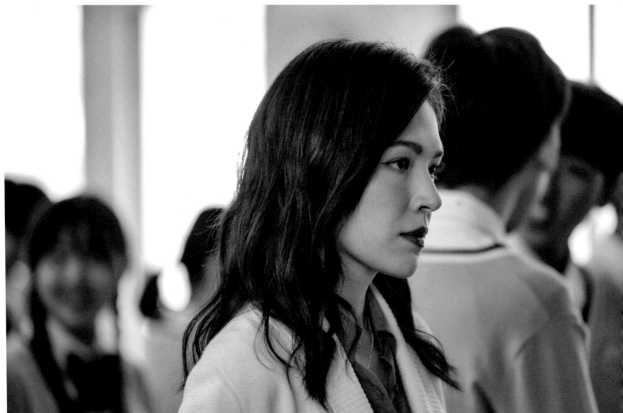

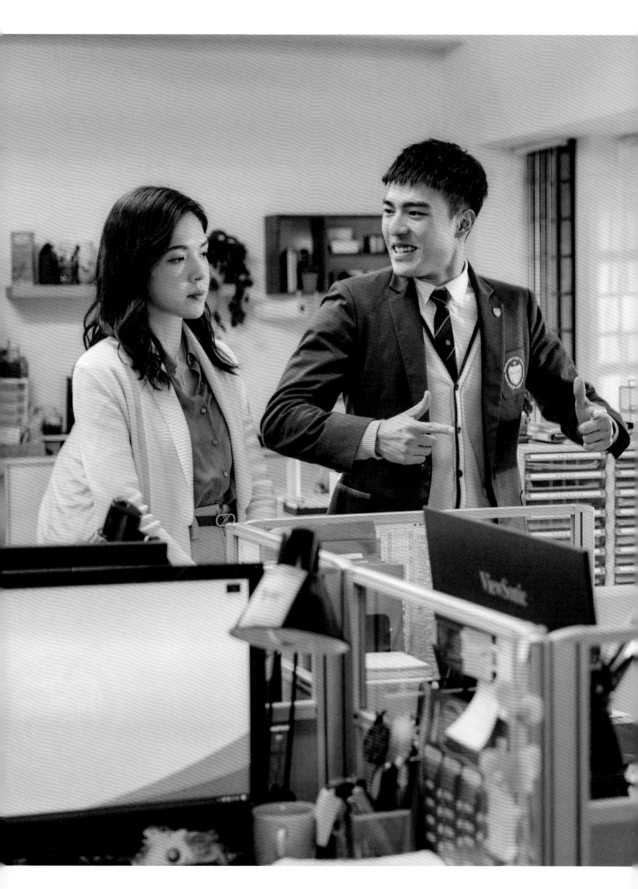

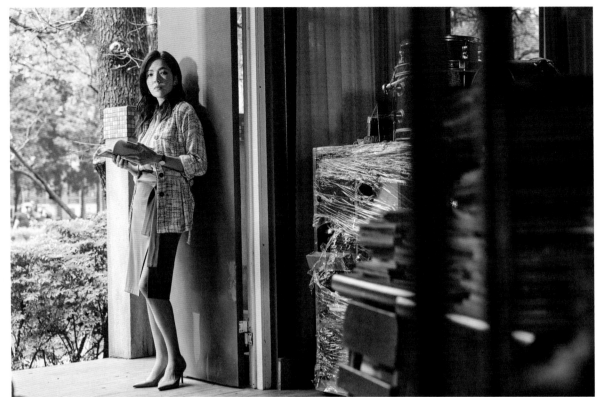

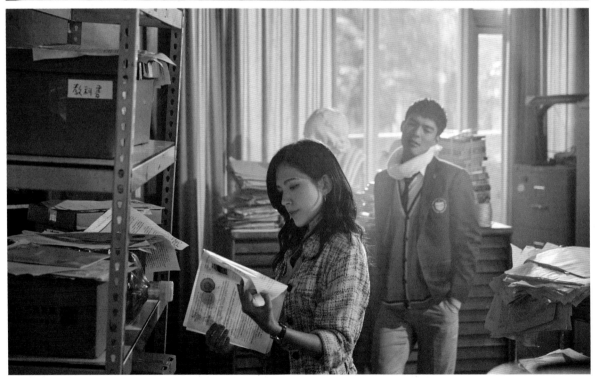

▶ 你喜歡怎樣的男生

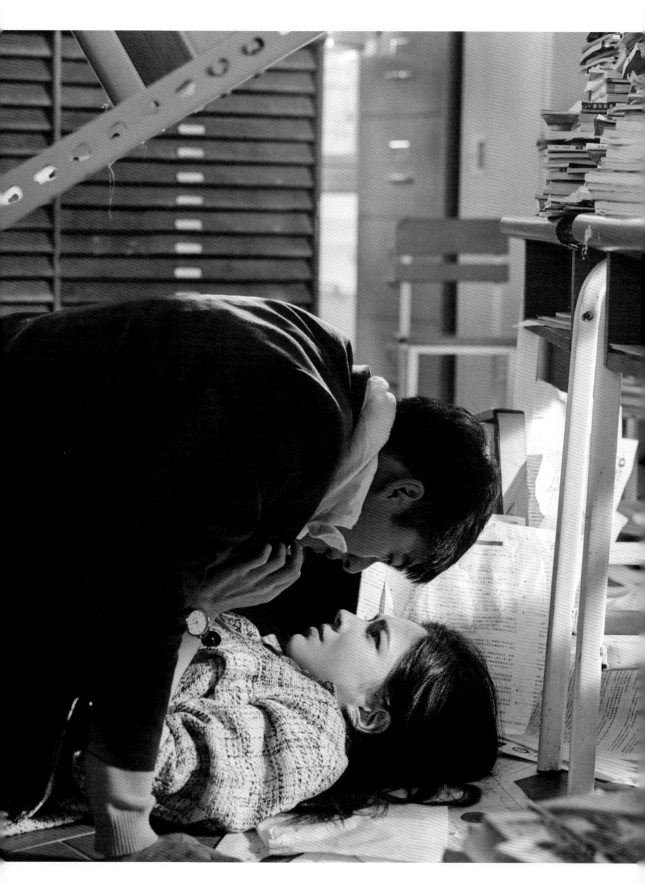

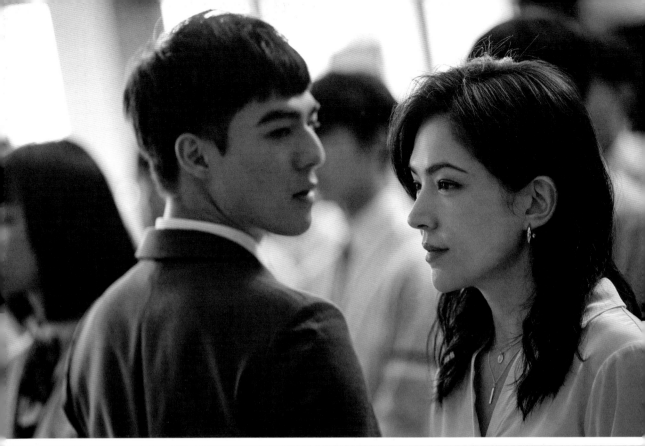

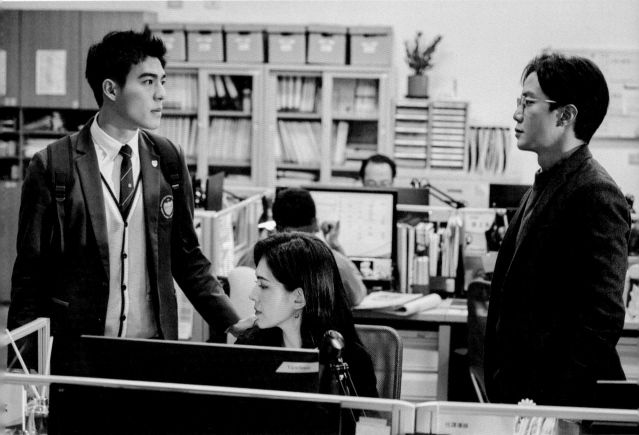

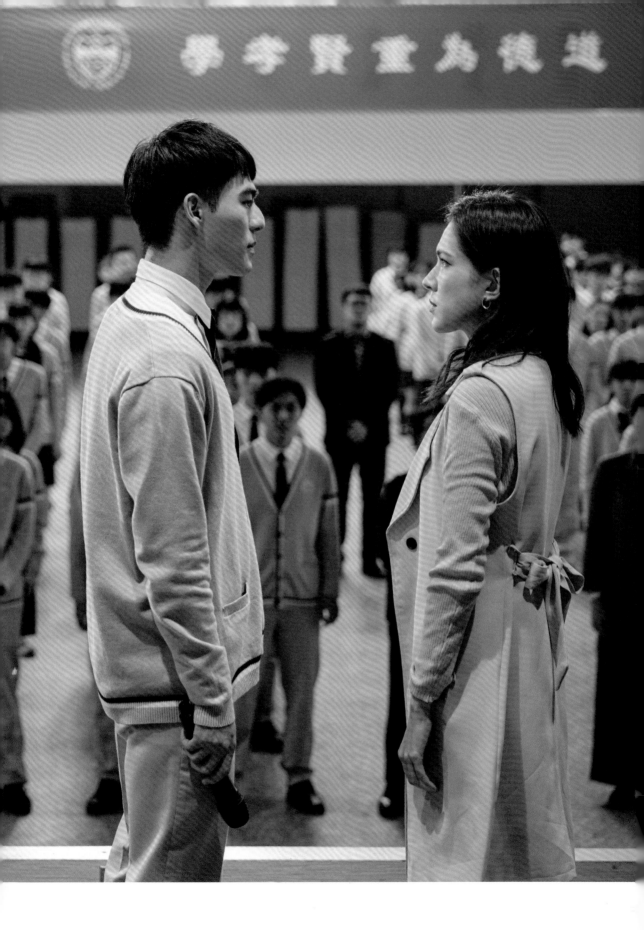

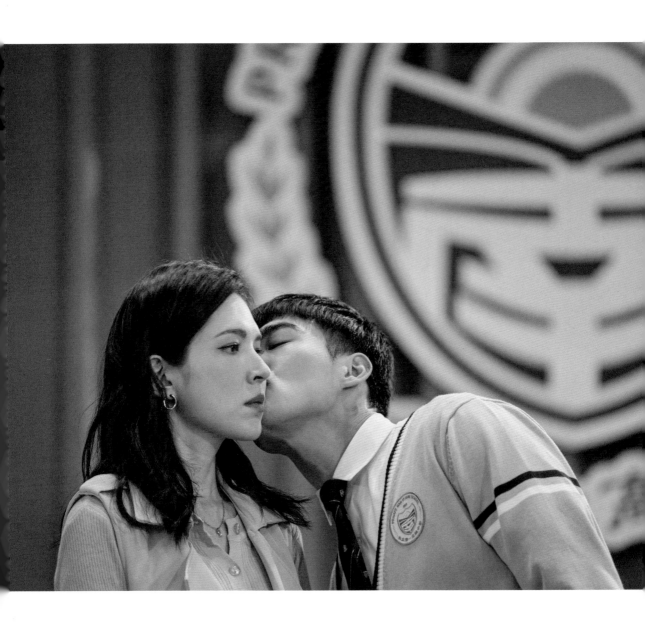

▶ 有一件事我不感到抱歉，那就是「陳老師」我愛你。

▶ 請問我做錯什麼嗎？

▶ 張一翔，不要喜歡她。

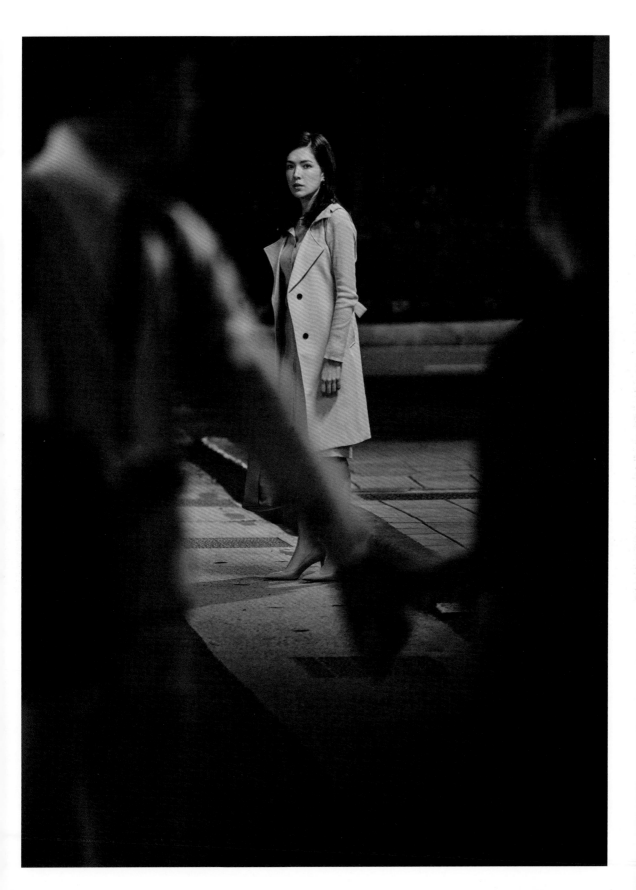

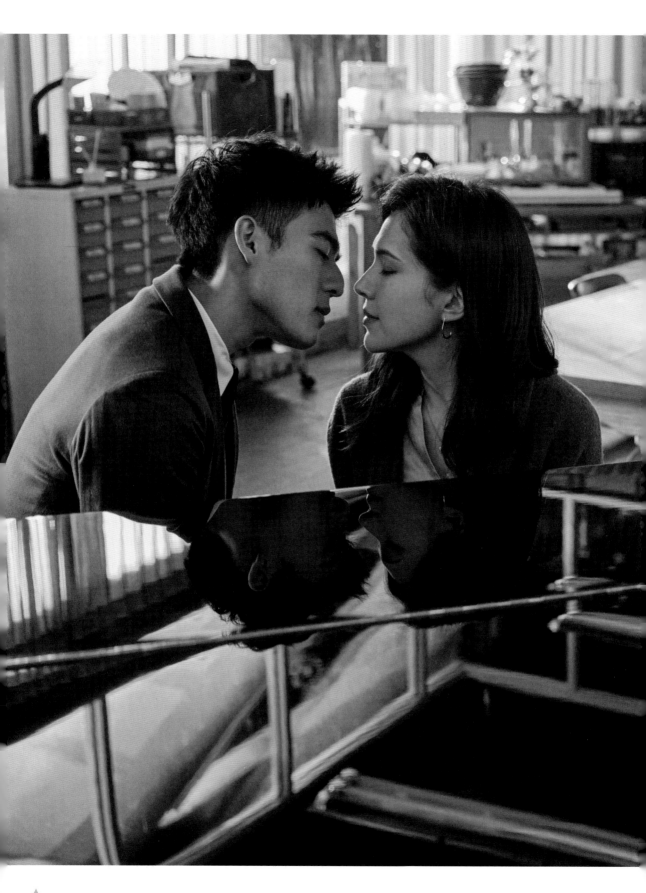

▶ 我會永遠記住這一刻／永遠嗎？

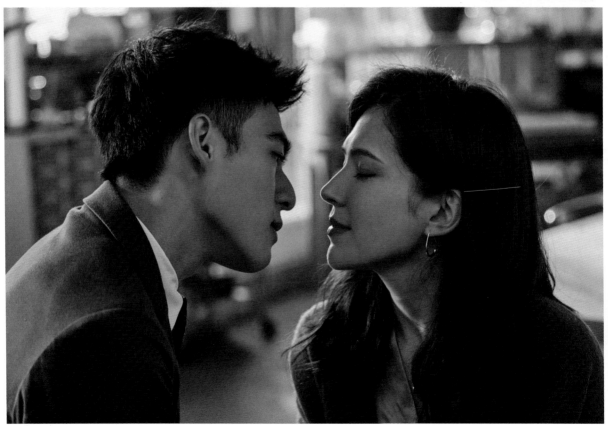

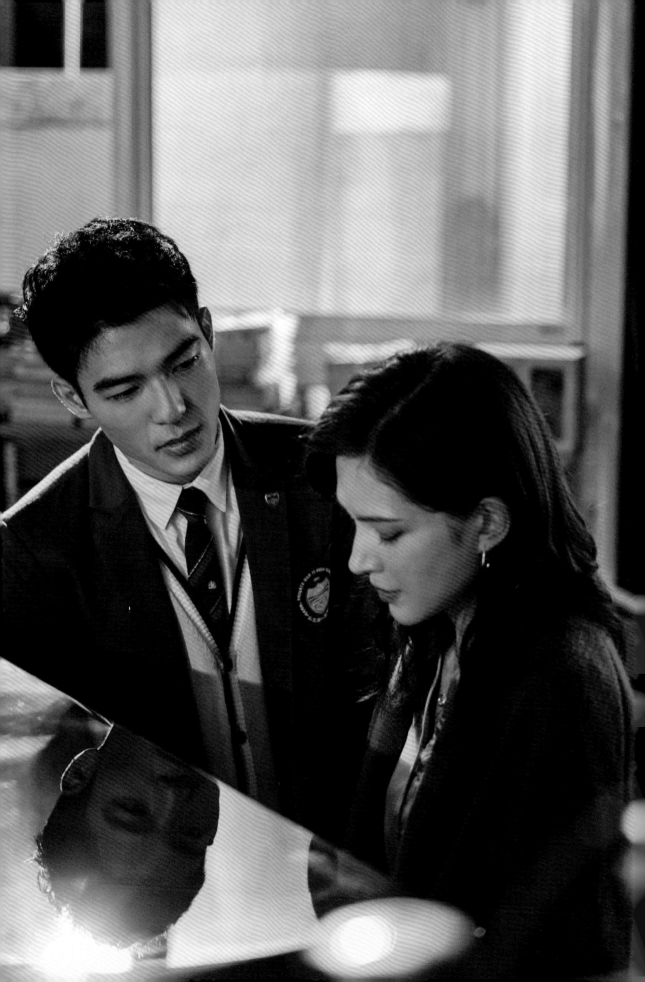

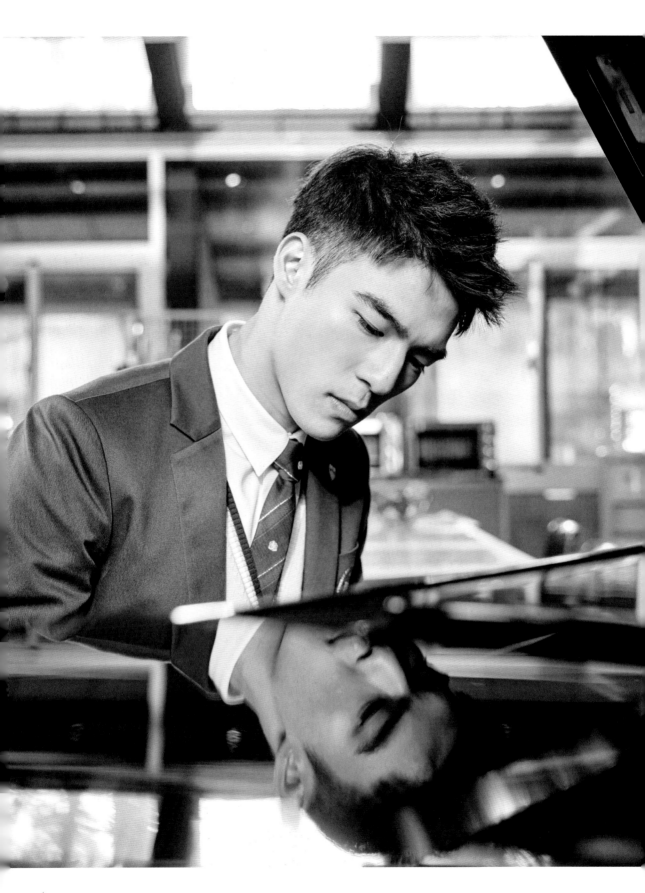

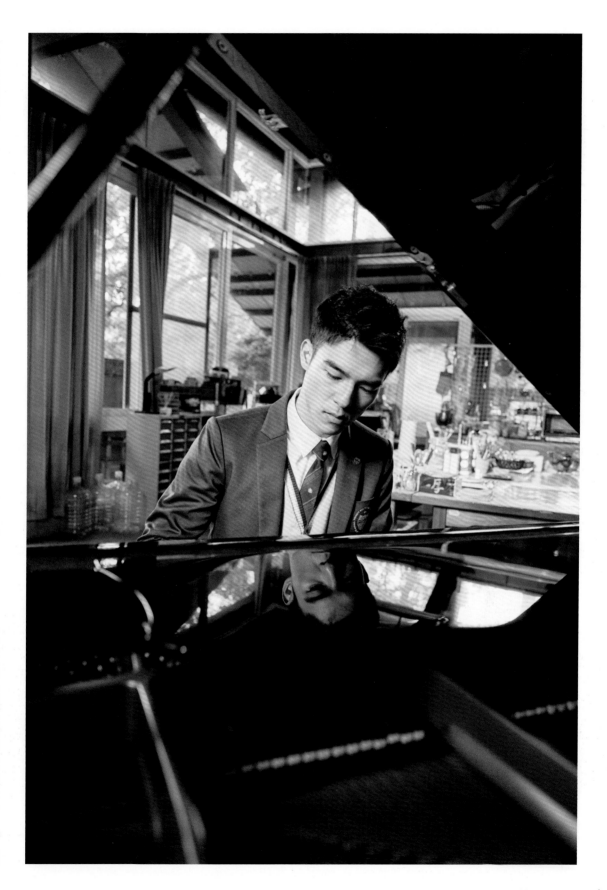

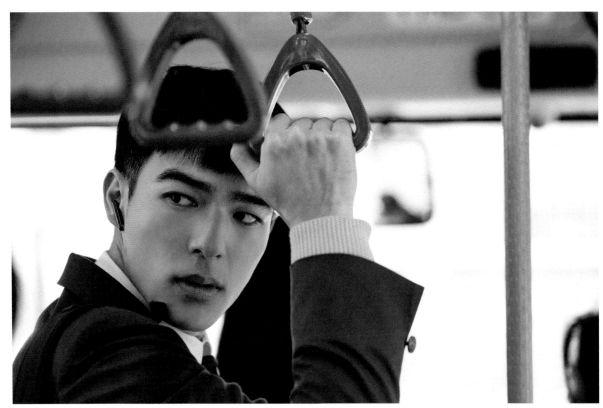

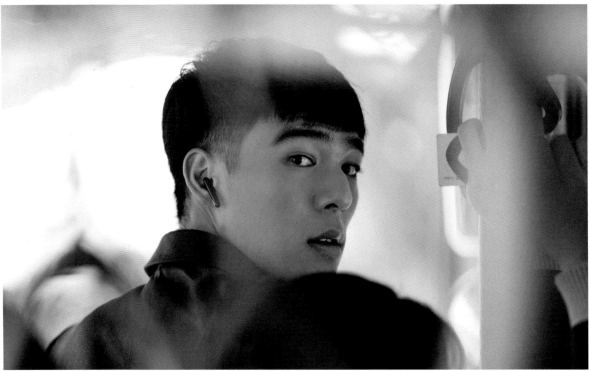

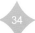

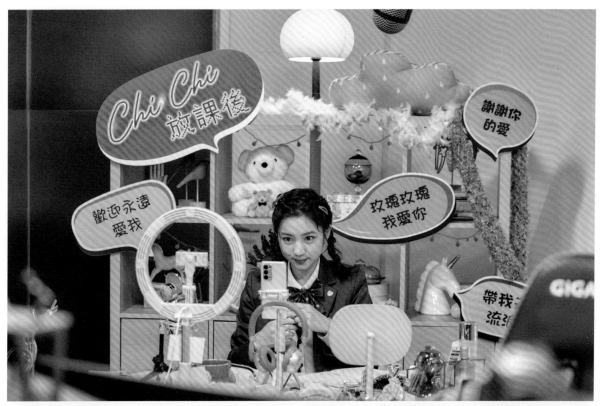

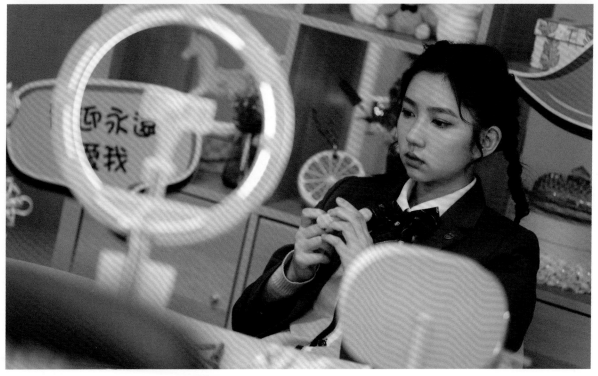

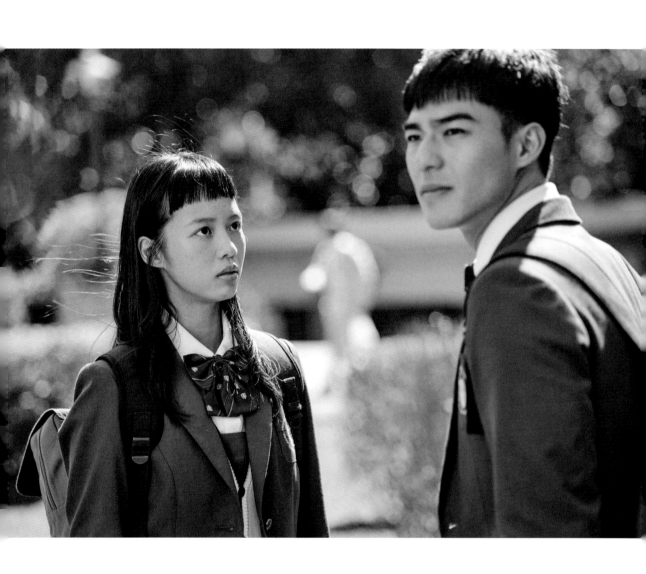

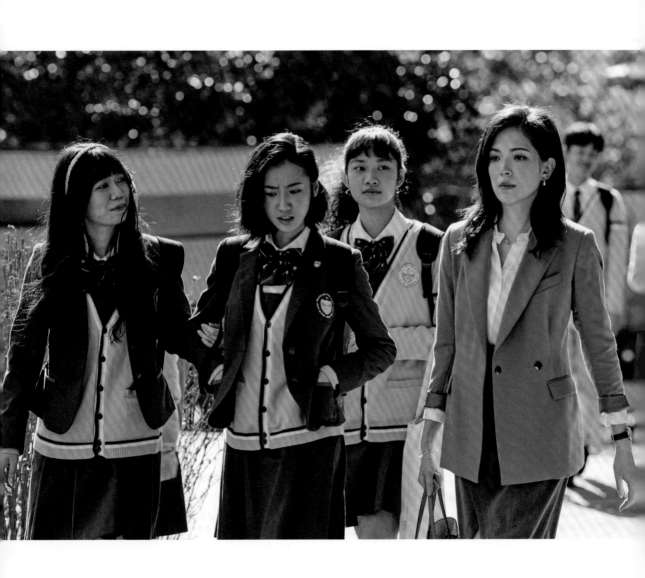

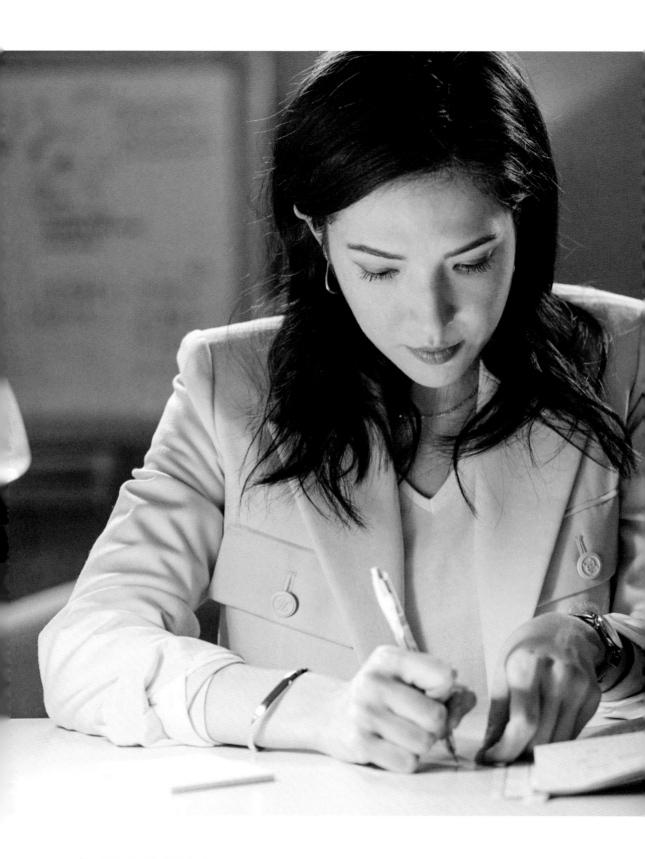

▶ 我要你每天幫我上。

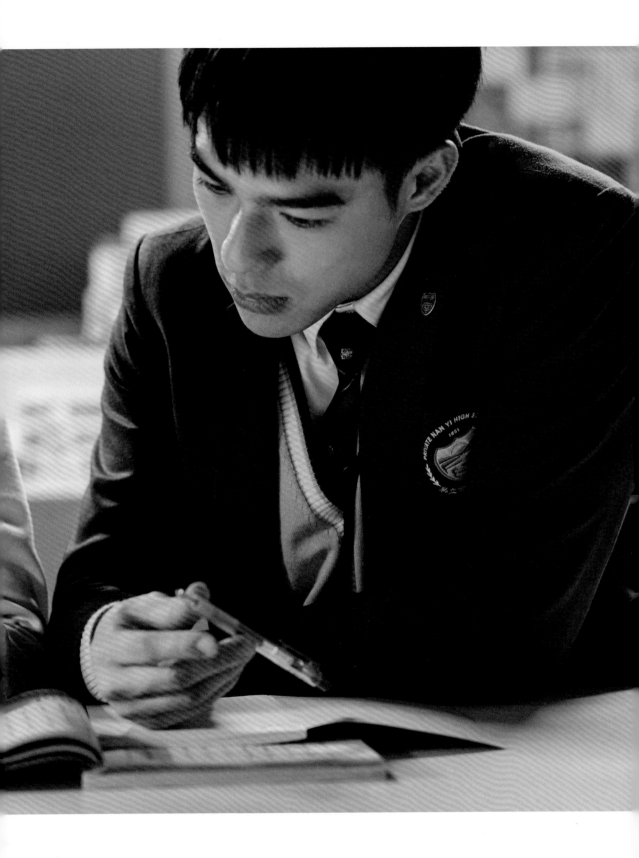

▶ 第九節課

第9節課
Lesson in Love

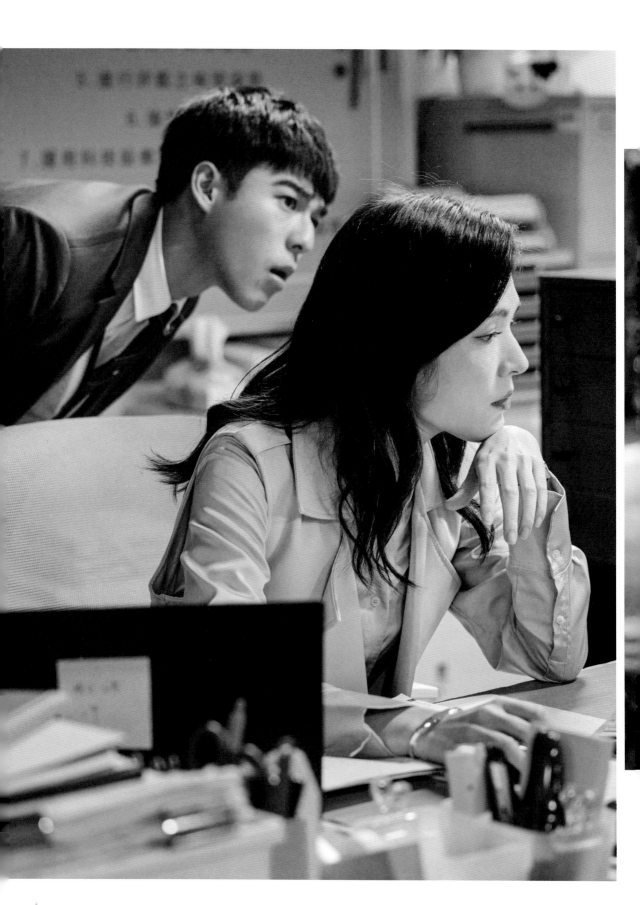

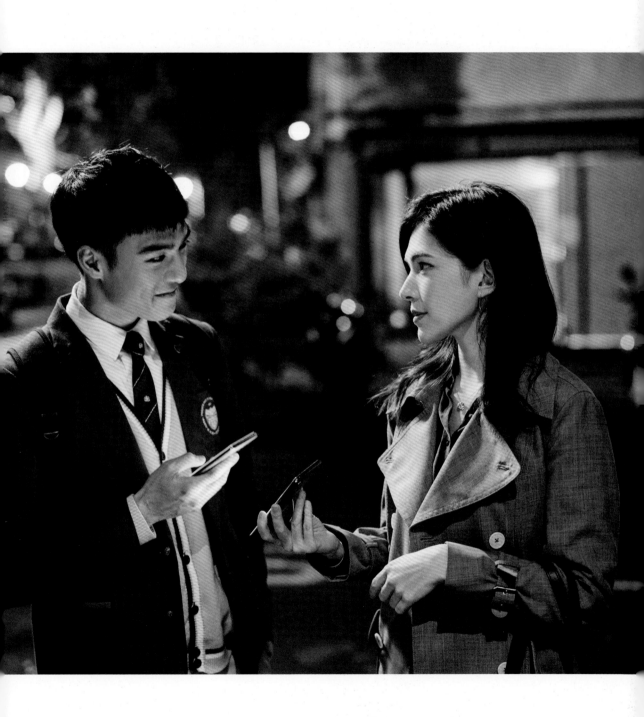

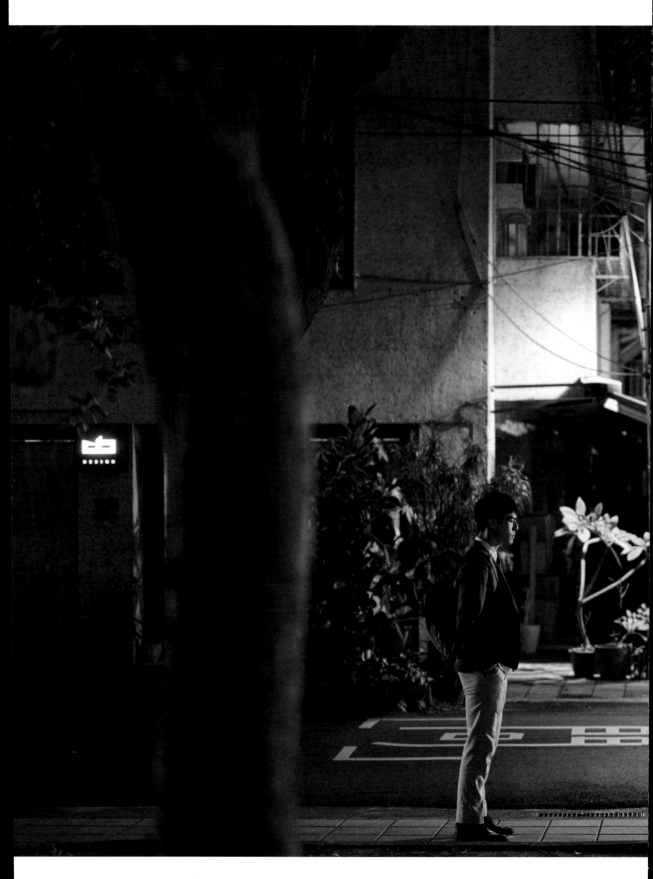

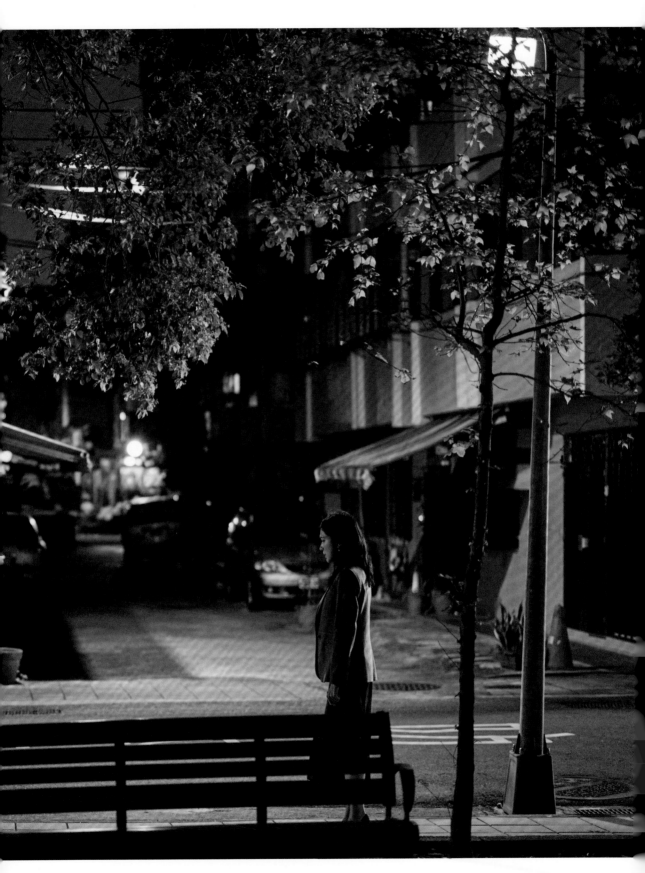

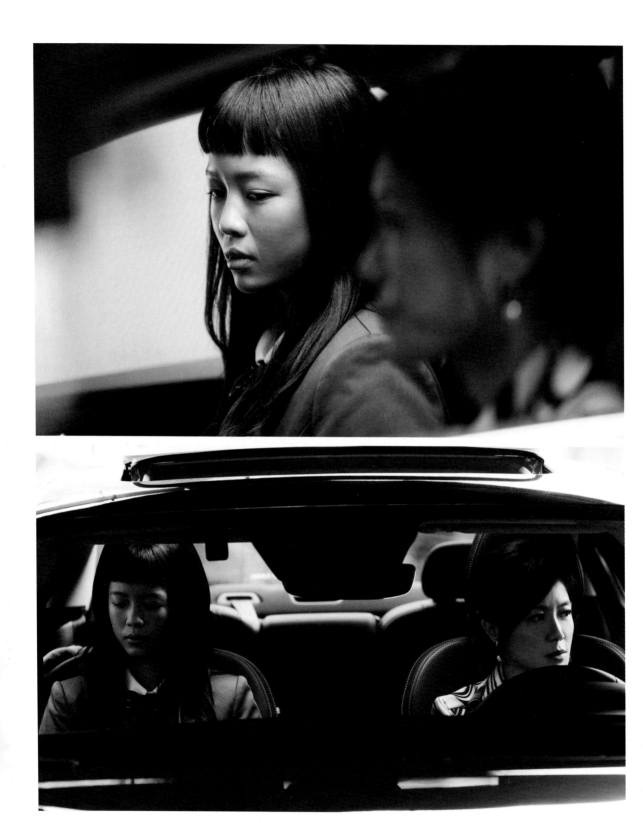

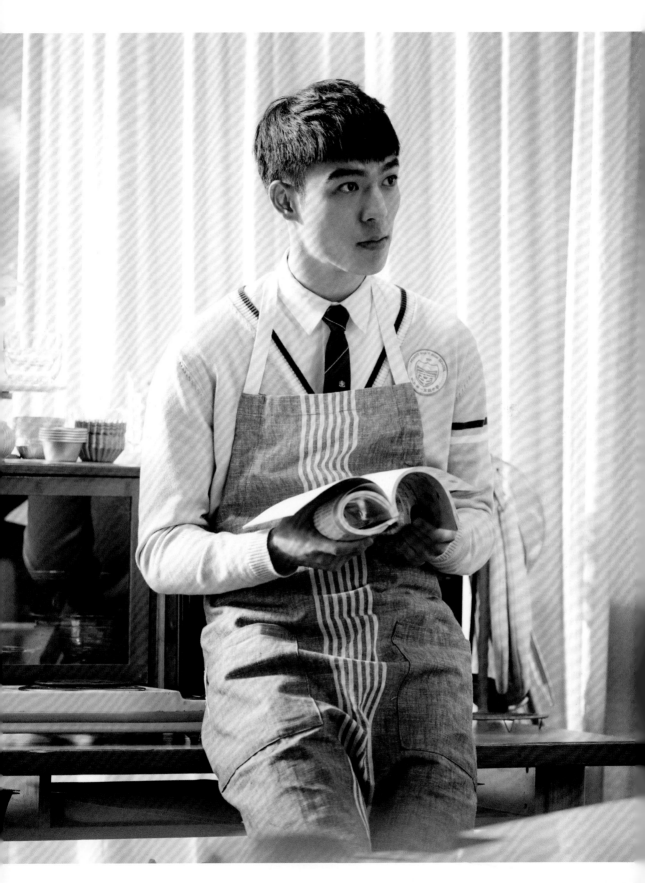

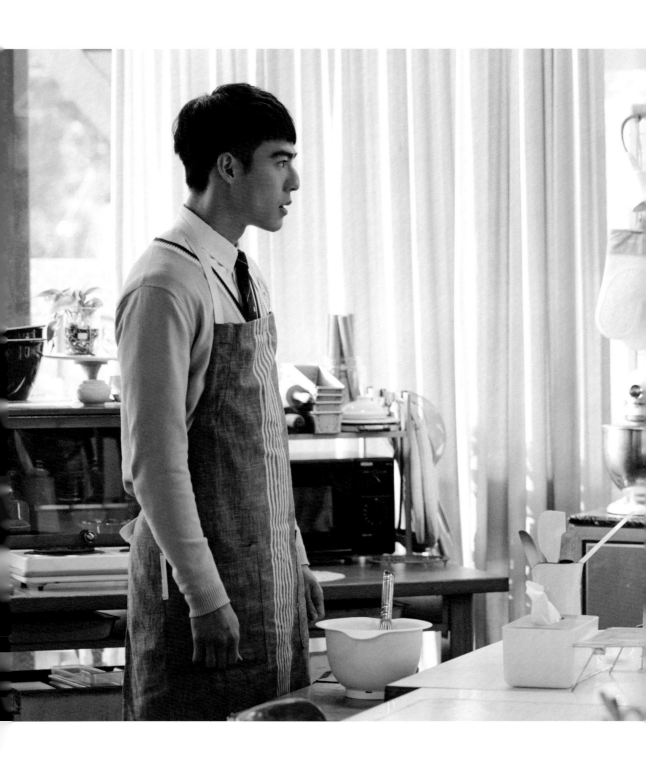

▶ 你知道舒芙蕾是什麼意思嗎？

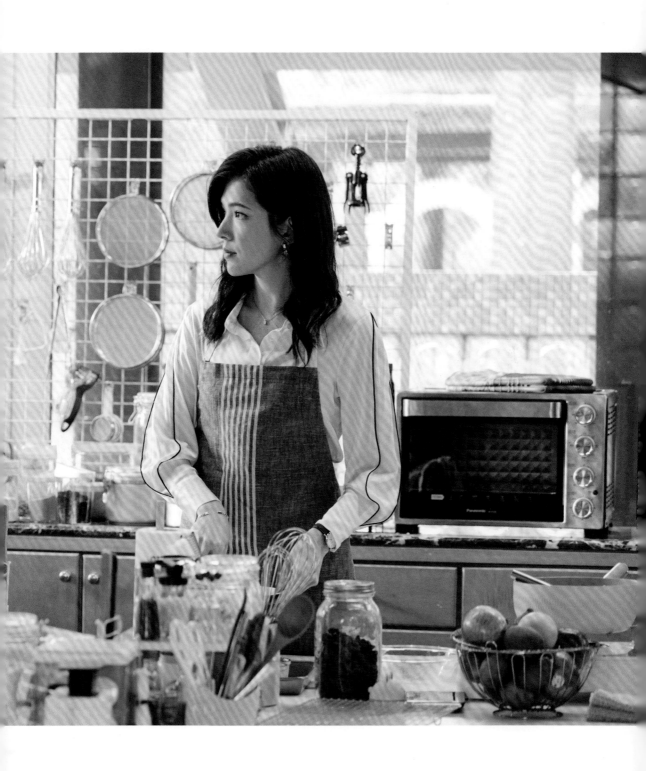

▶ 情不自禁

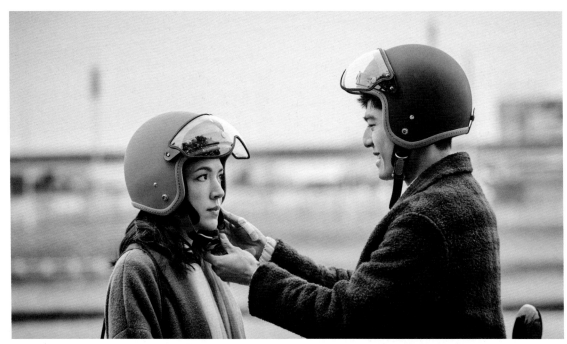

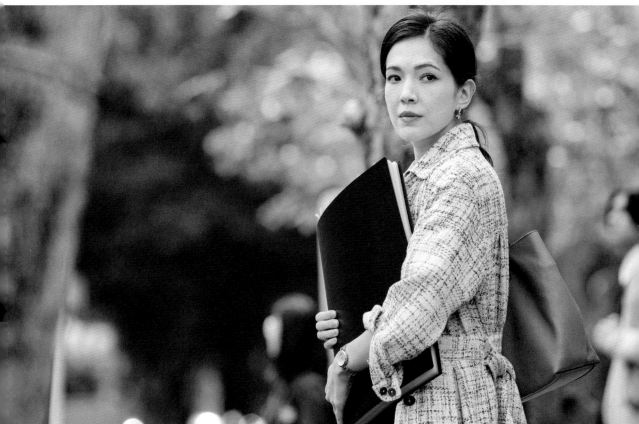

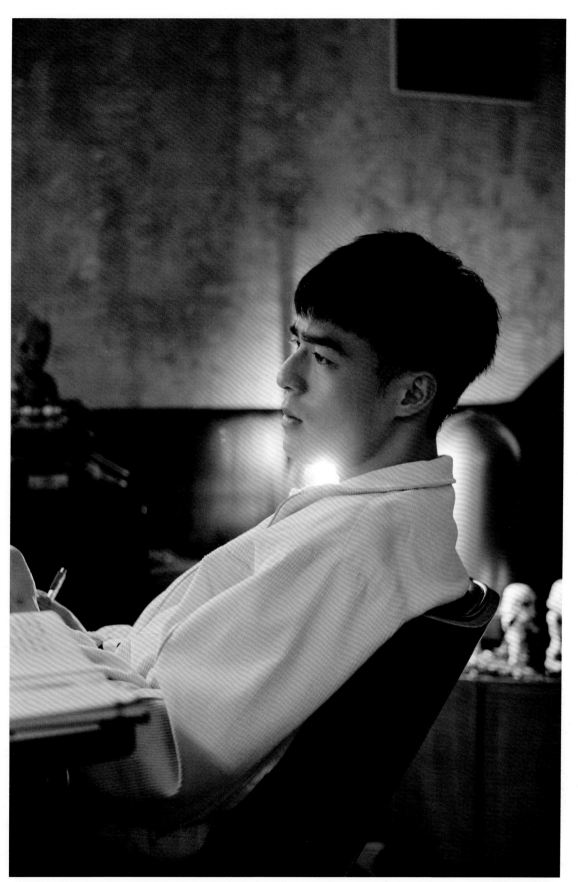

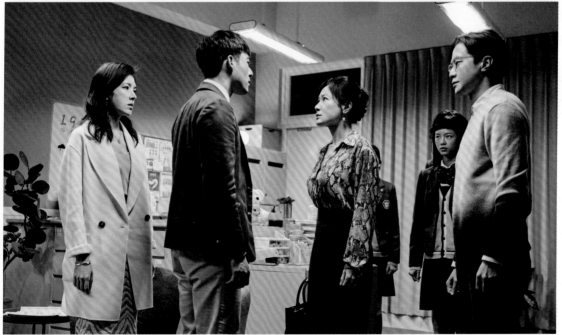

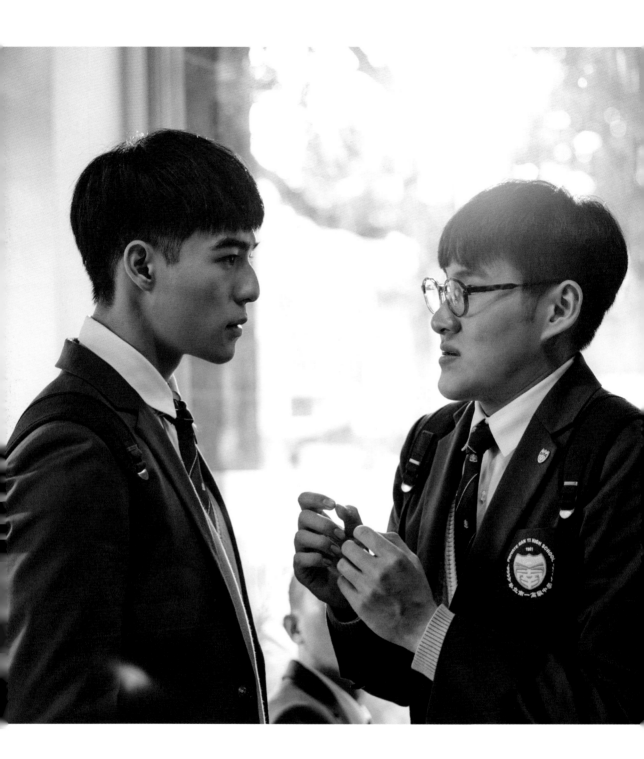

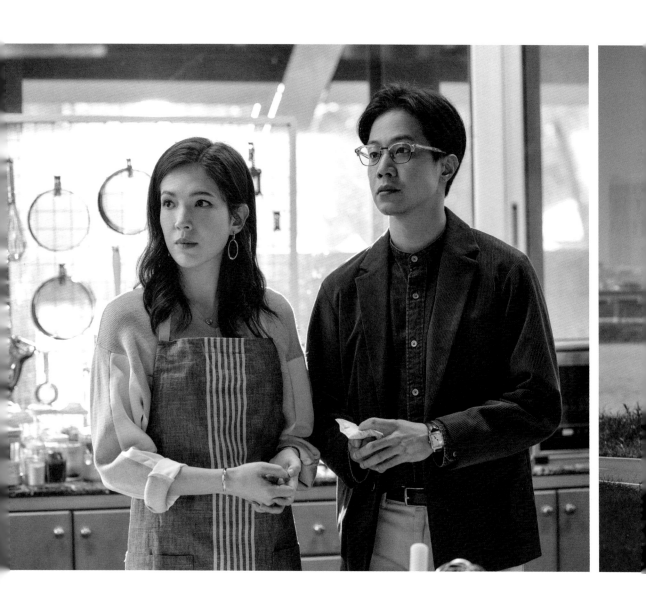

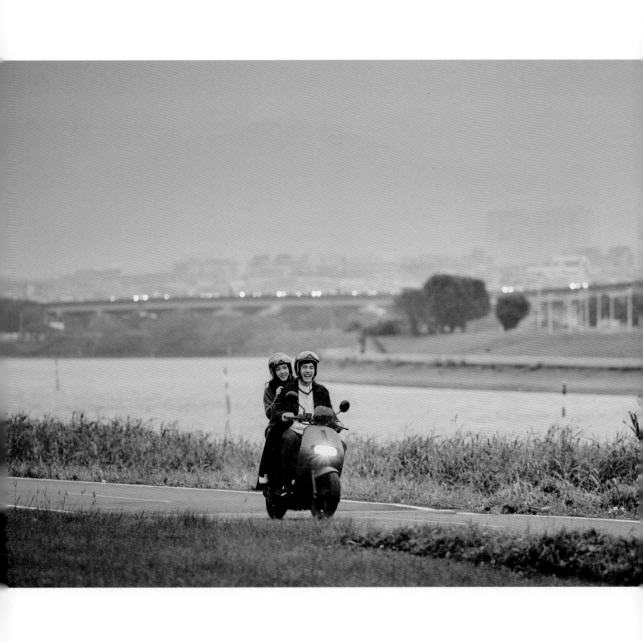

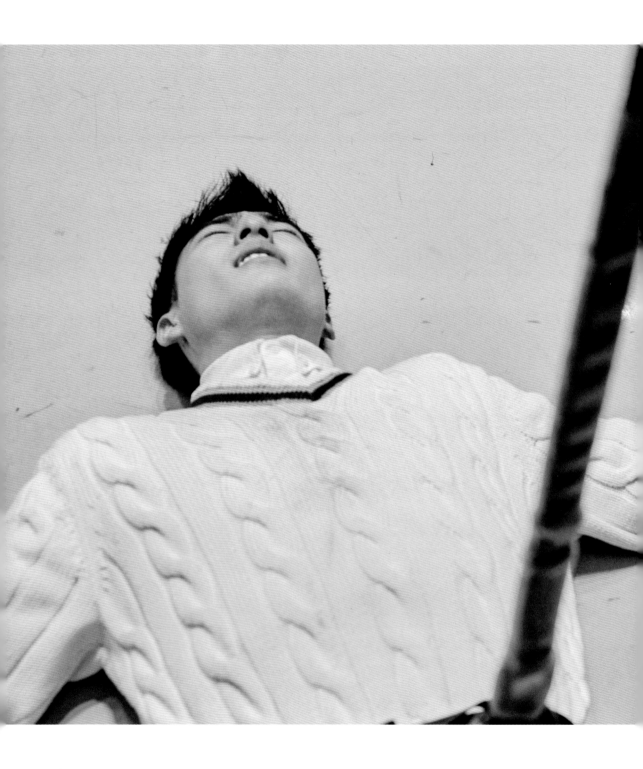

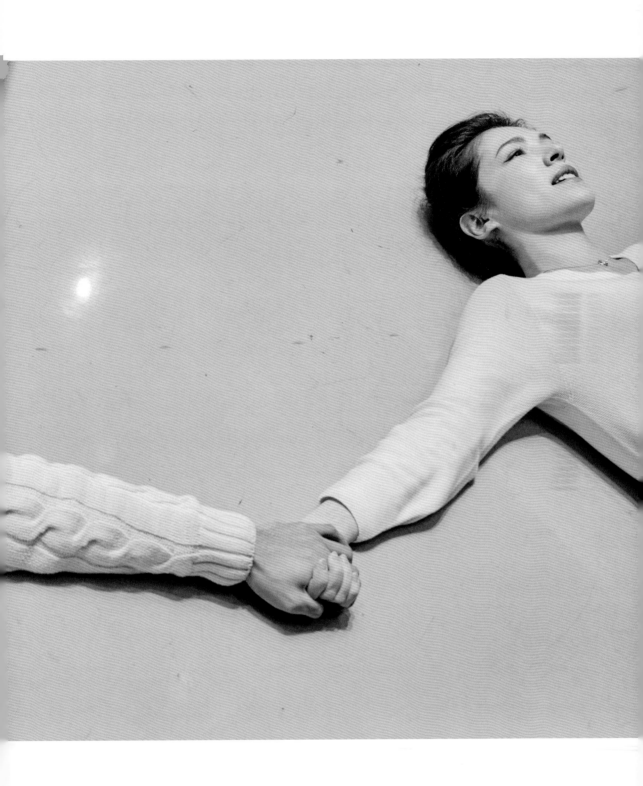

▶ 把手給我，怕的話把眼睛閉上。

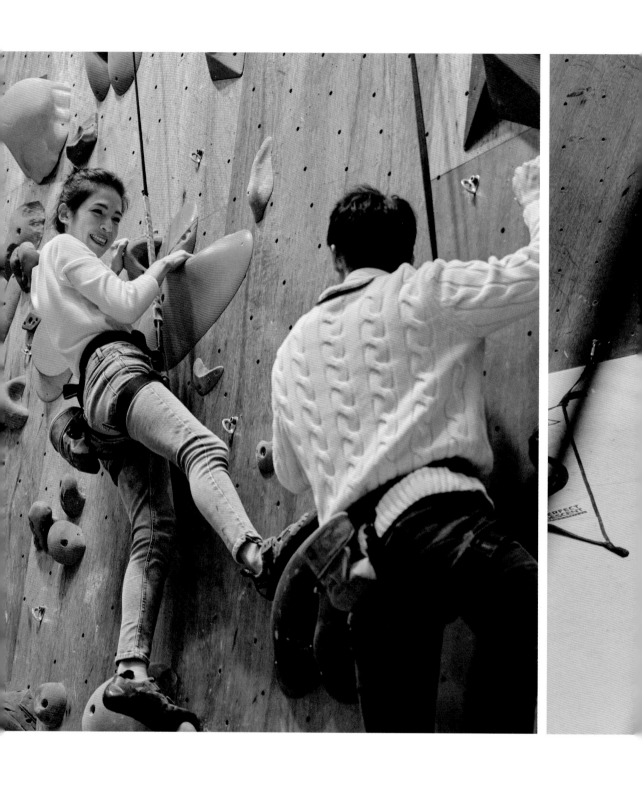

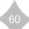

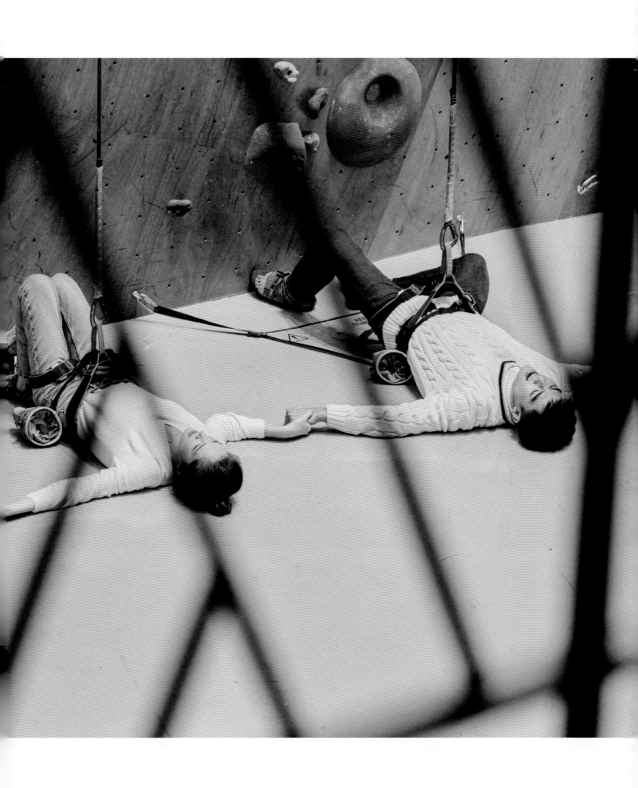

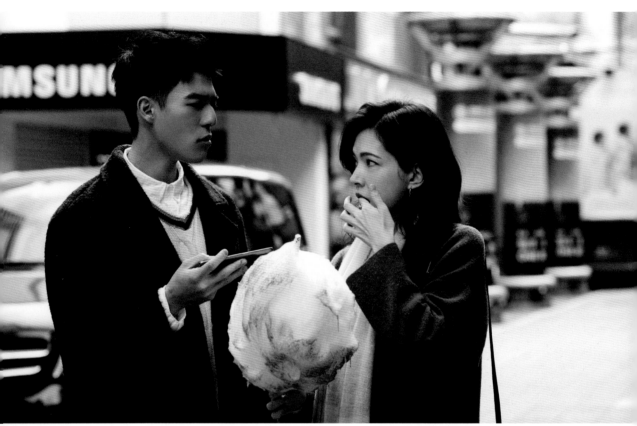

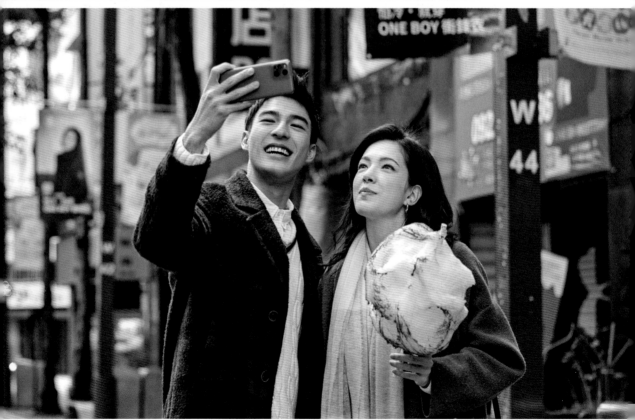

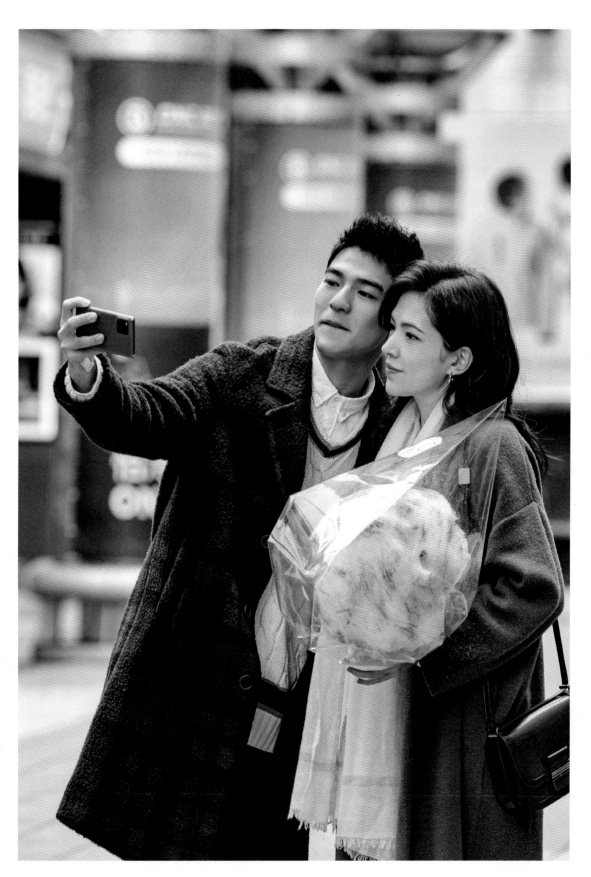

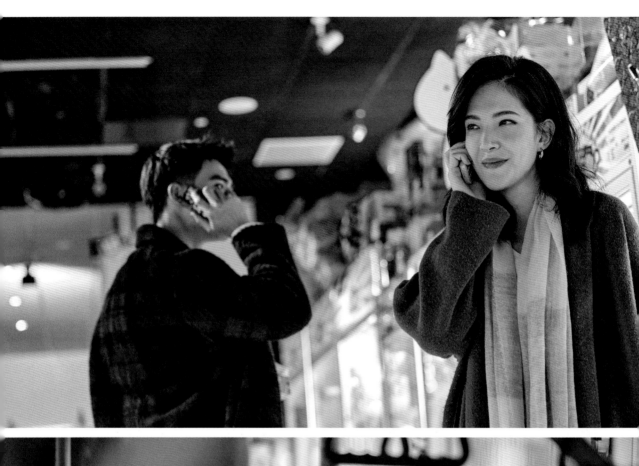

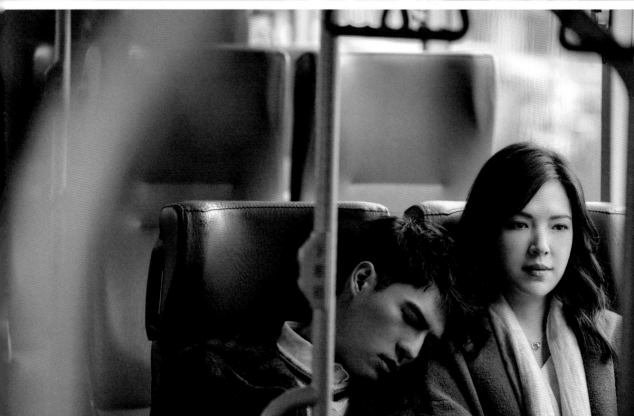

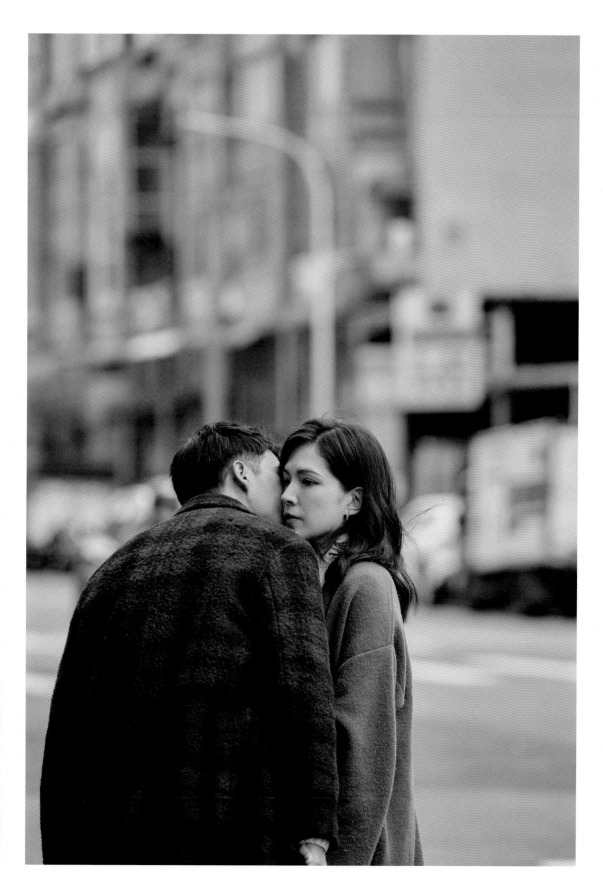

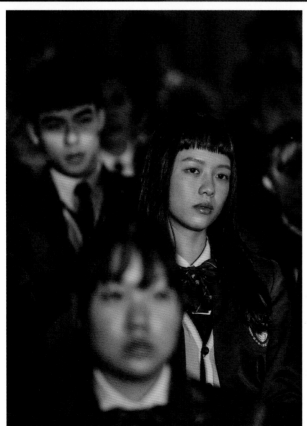

▶ 老師跟學生談戀愛很浪漫，
有什麼不對。

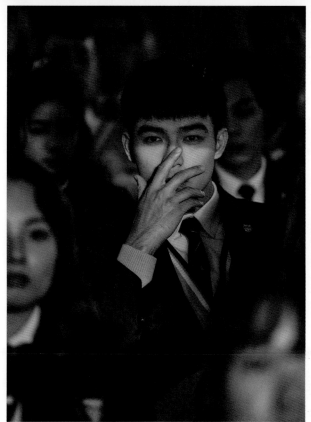

▶ 私自上第九節課勾引學生，
　還有資格為人師表嗎？

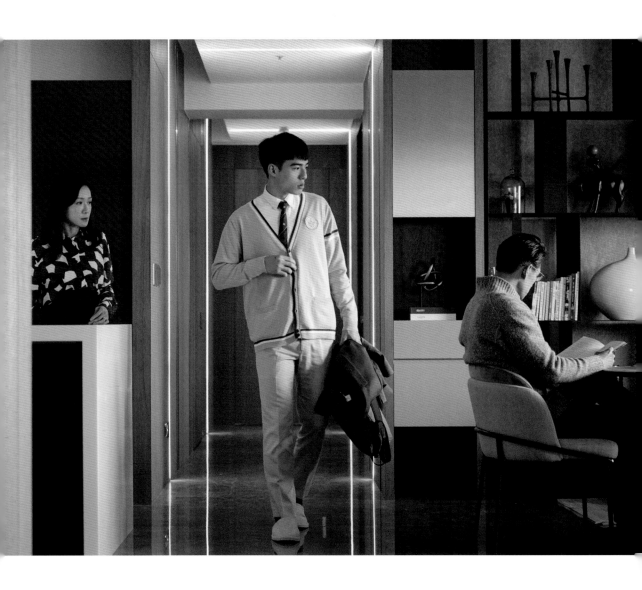

▶ 難道你就要這樣一輩子。

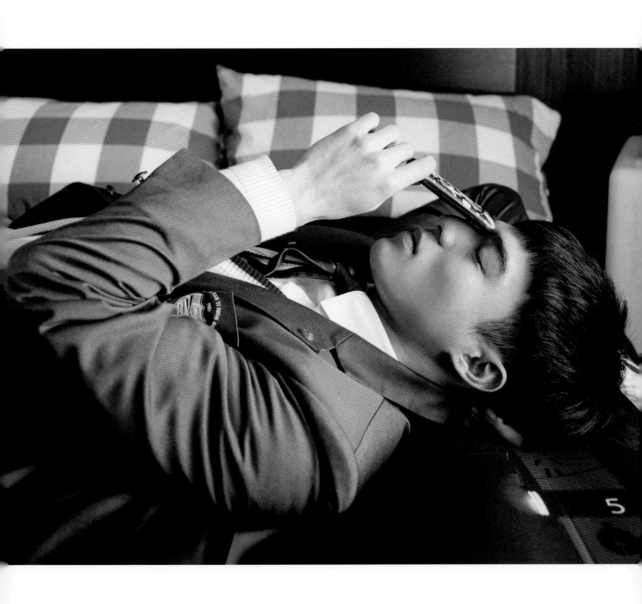

▶ 活在你媽的陰影底下，永遠被控制嗎？

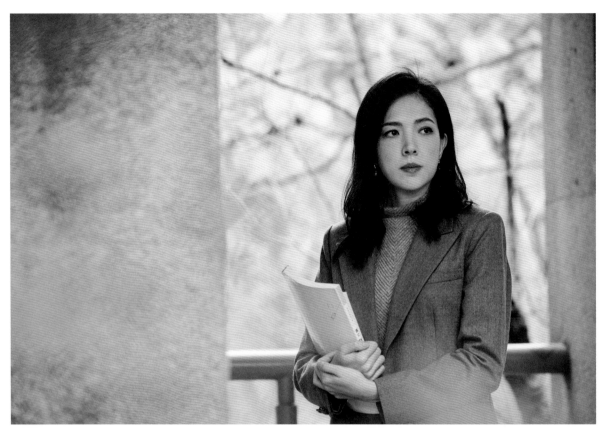

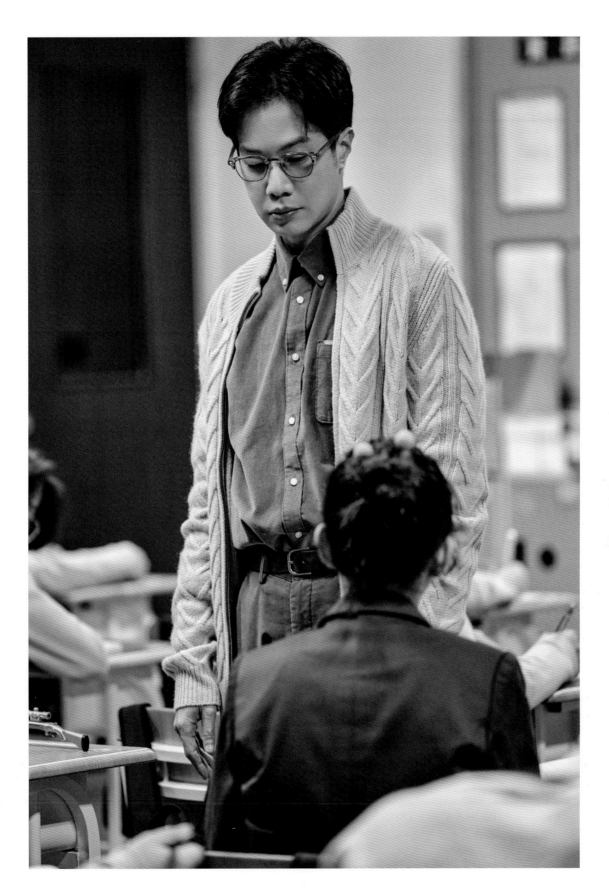

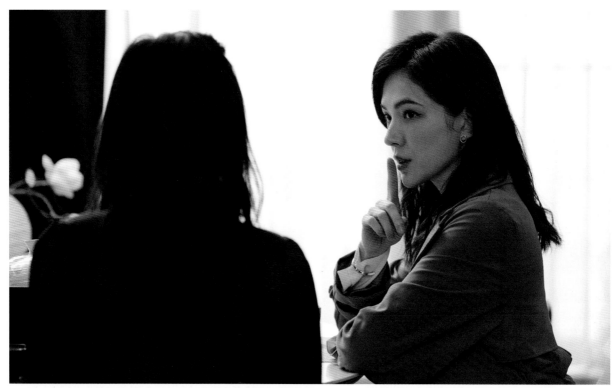

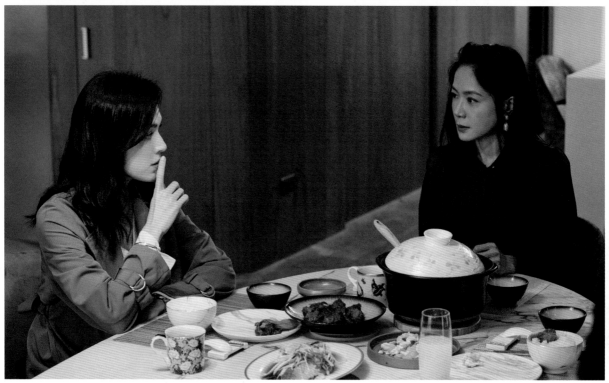

▶ 噓！師母好，我是來拿報告給老師的，老師在嗎？

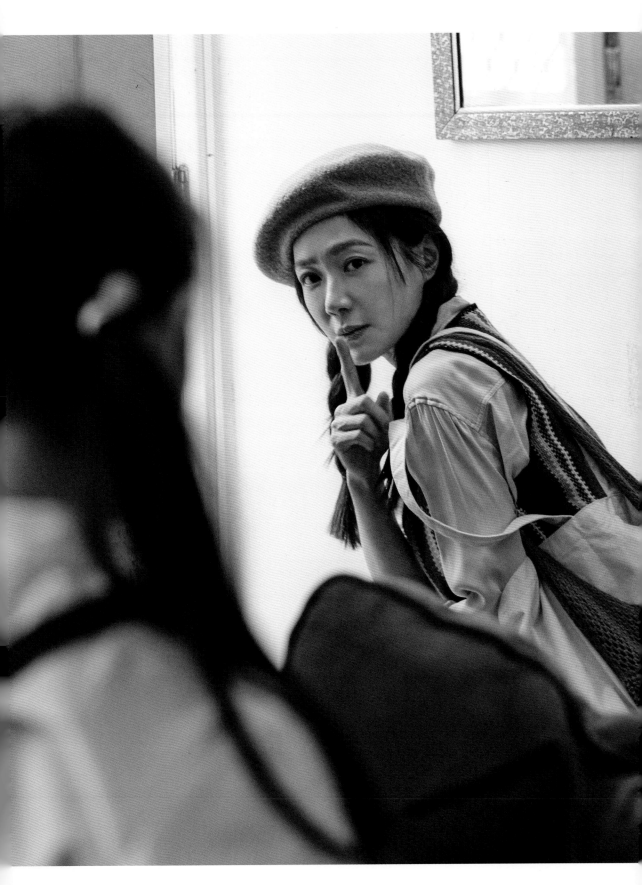

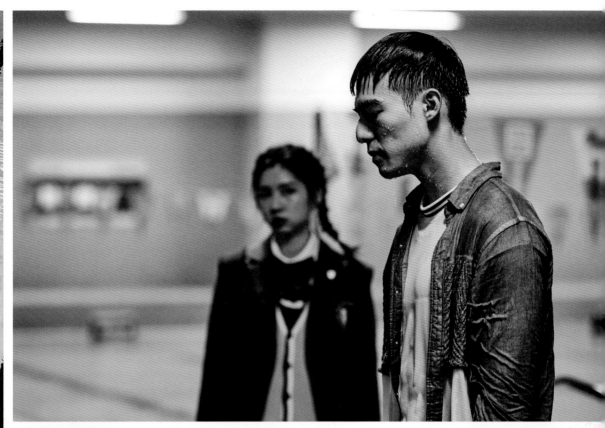

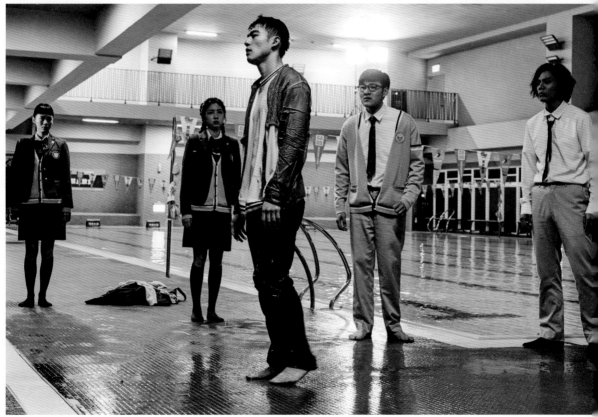

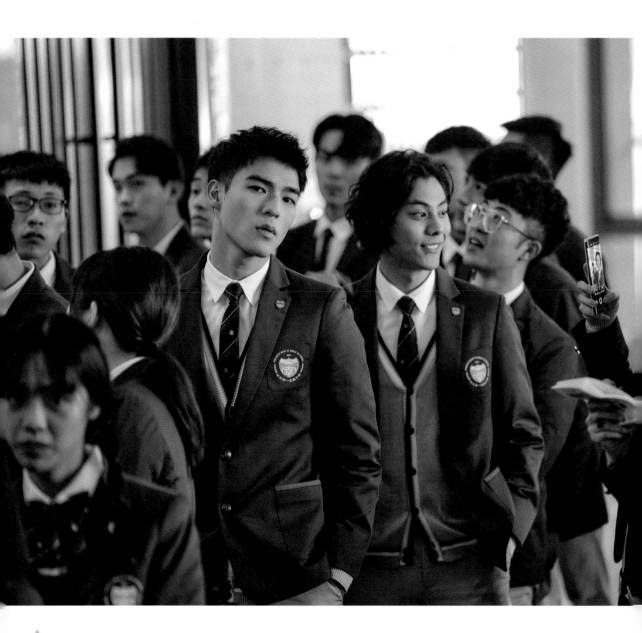

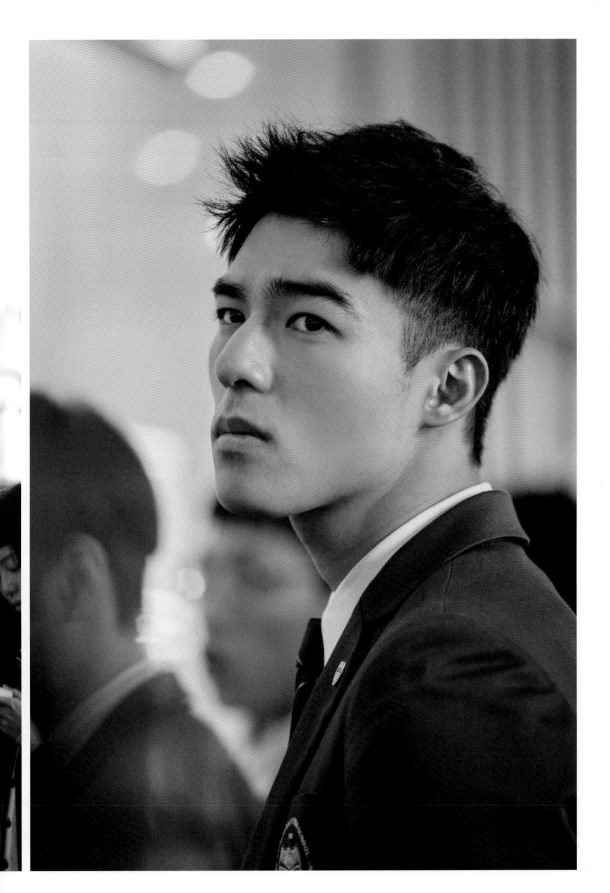

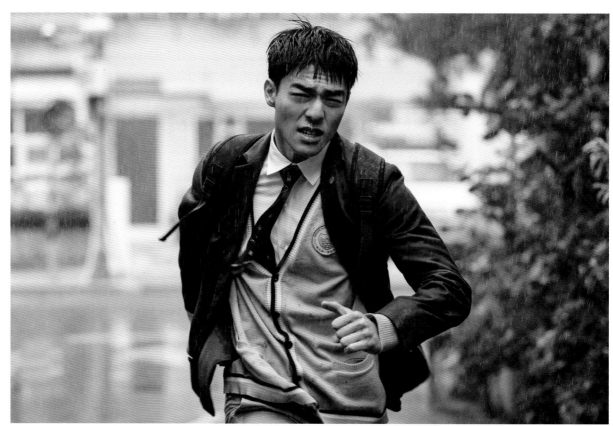

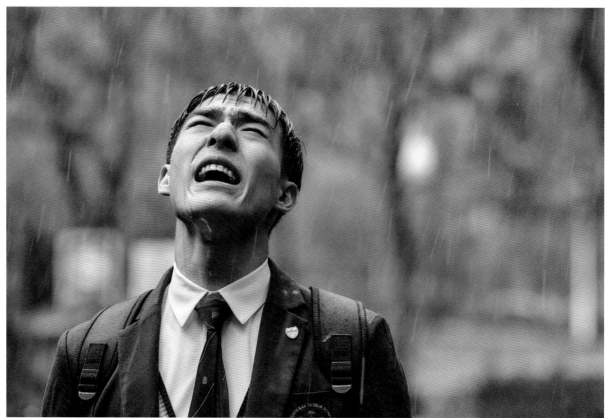

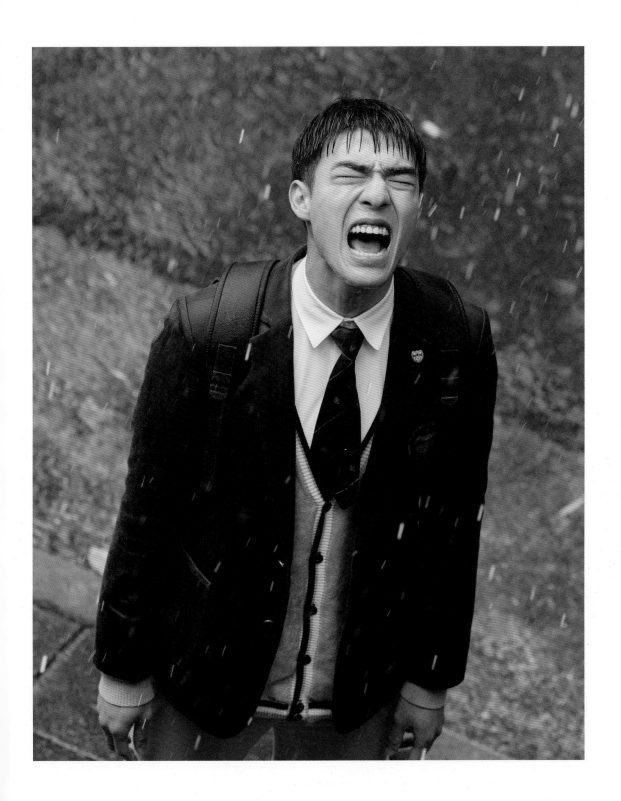

▶ 我喜歡你，好喜歡好喜歡，好喜歡！

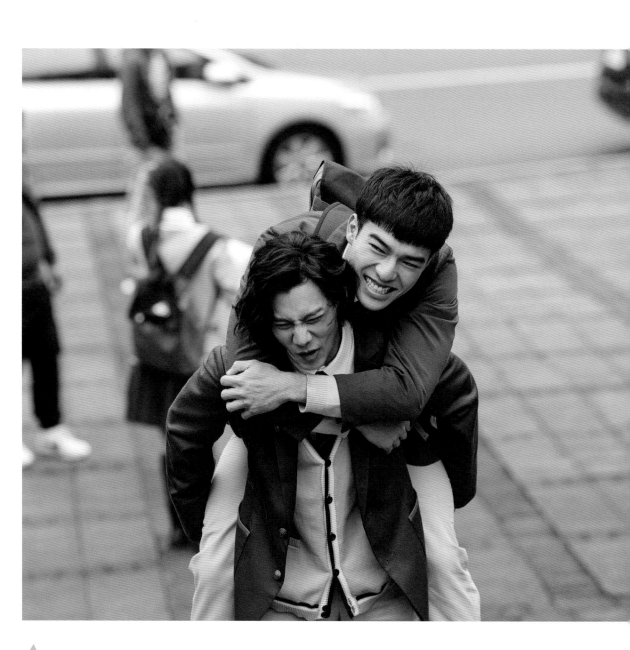

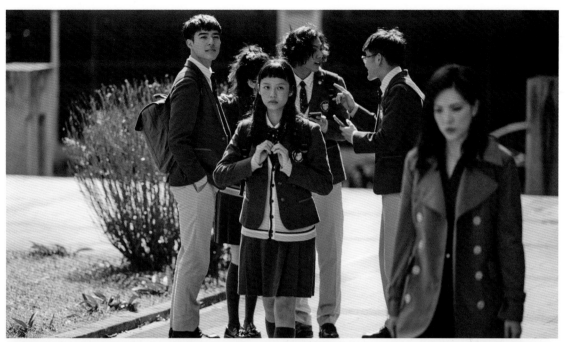

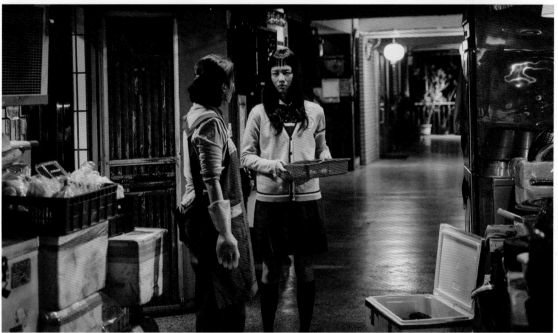

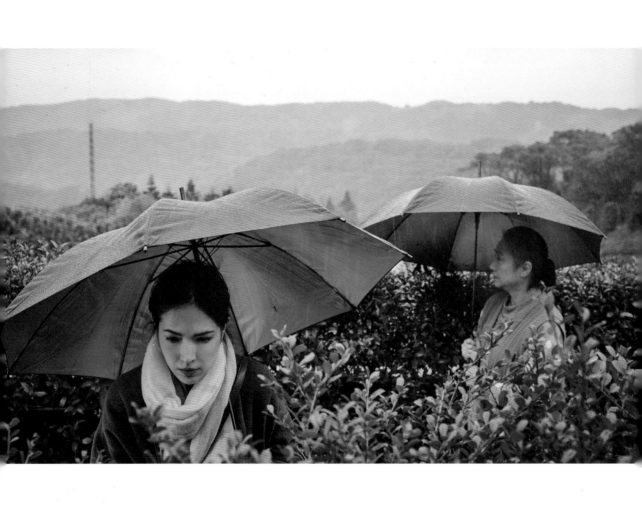

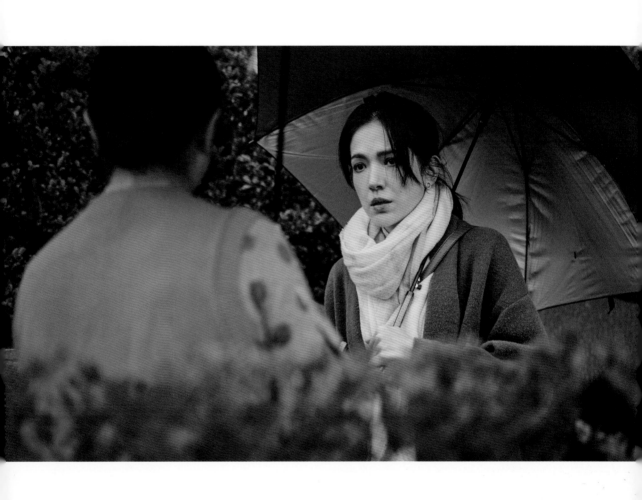

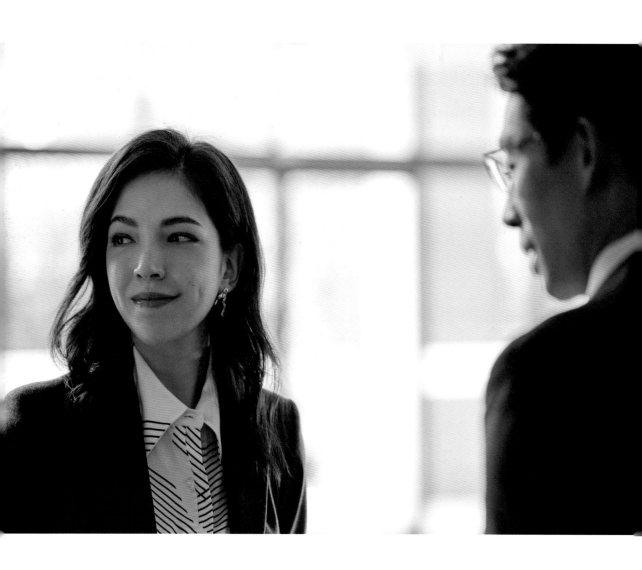

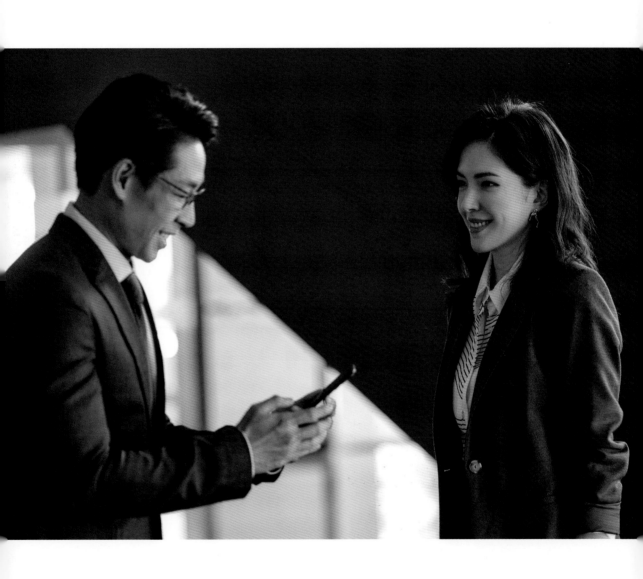

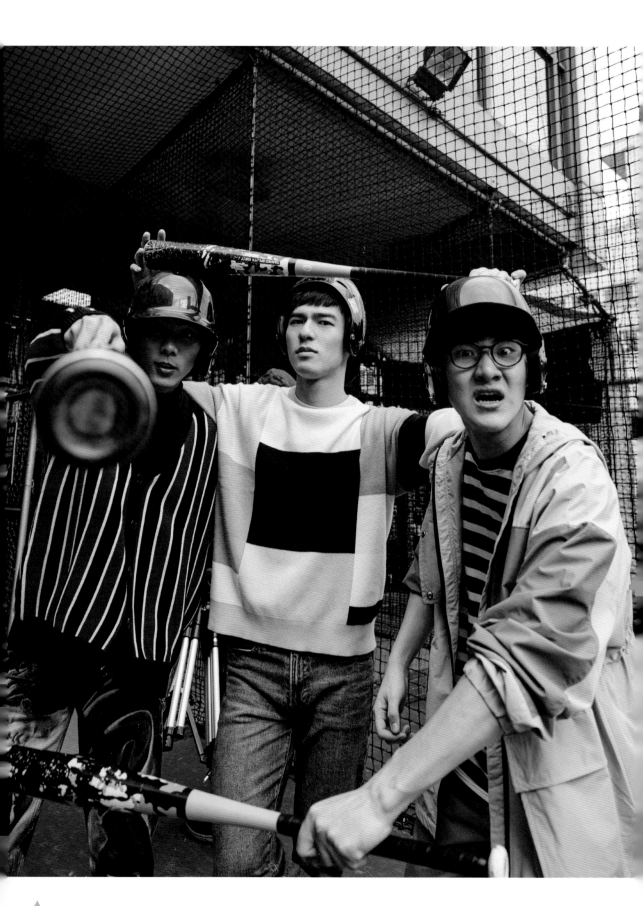

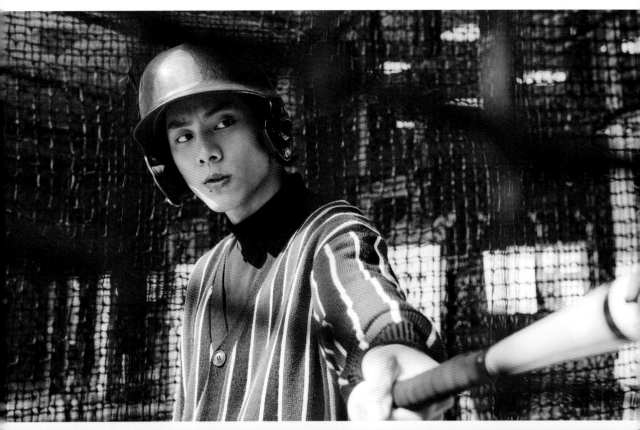

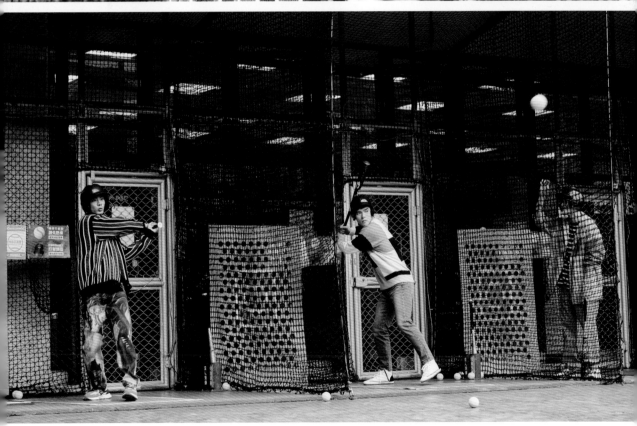

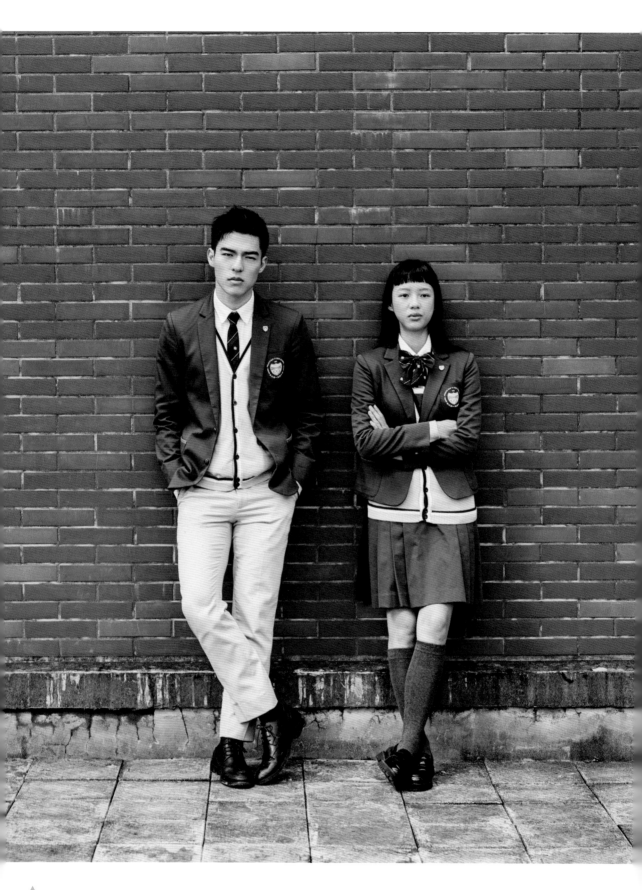

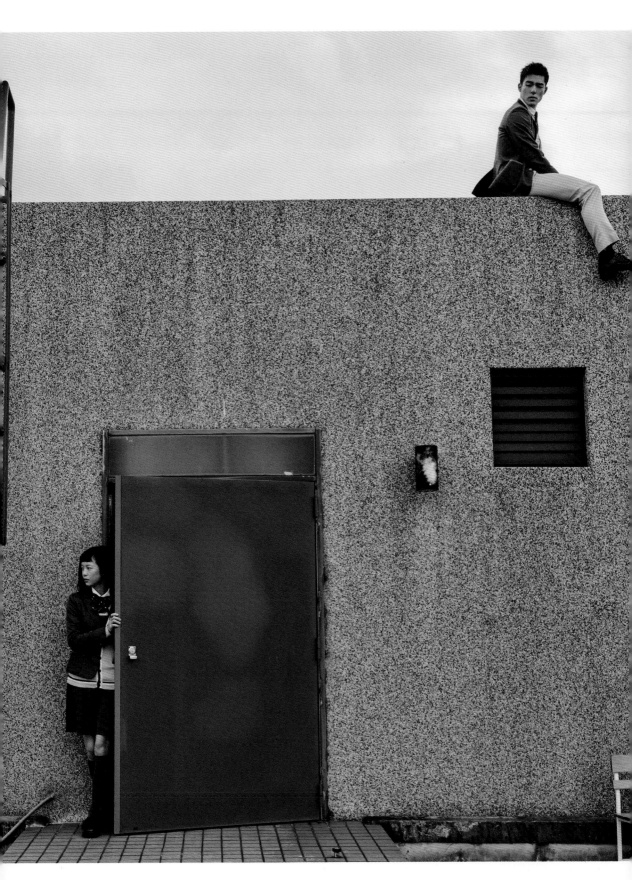

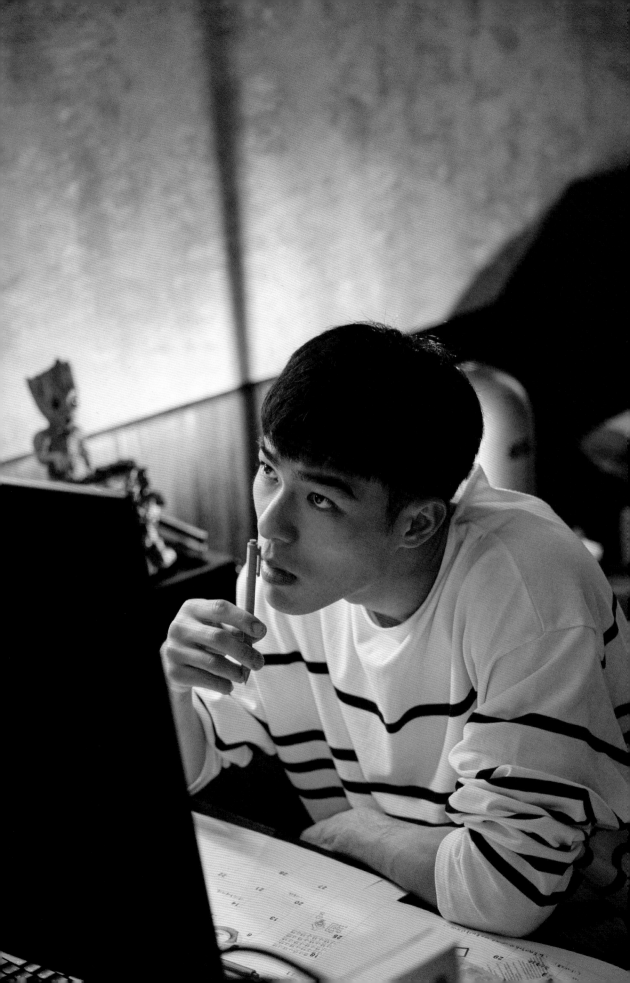

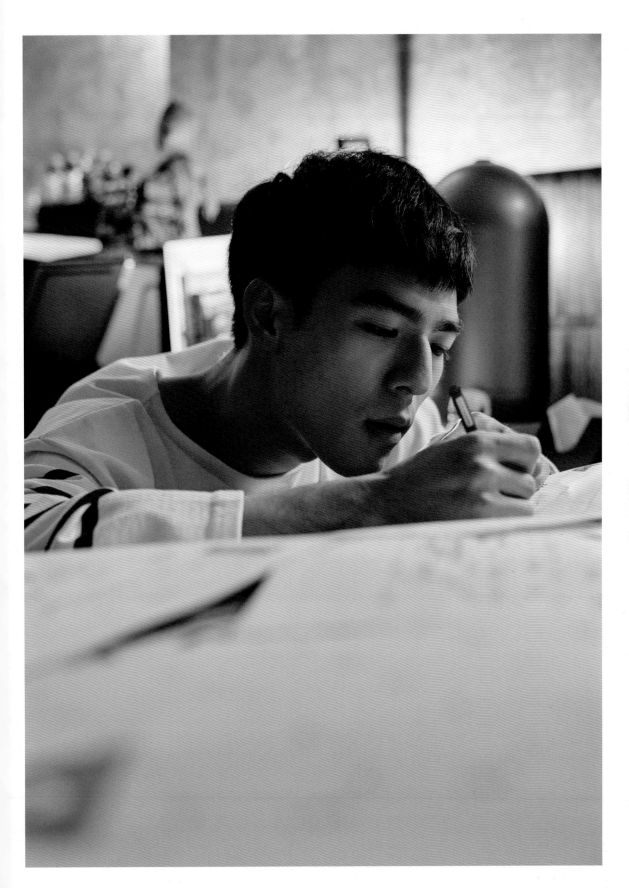

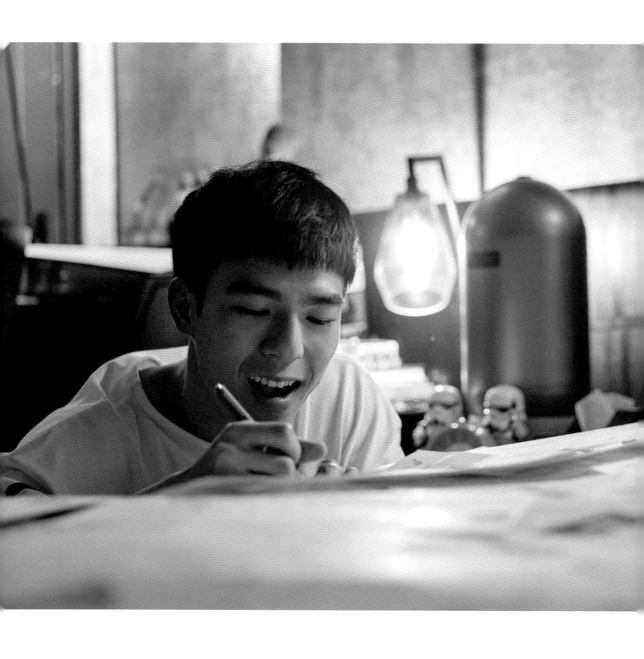

▶ 我就是要為了你⋯⋯為了你去打工賺錢，
為了你趕快長大，我要為你做很多事，很多很多。

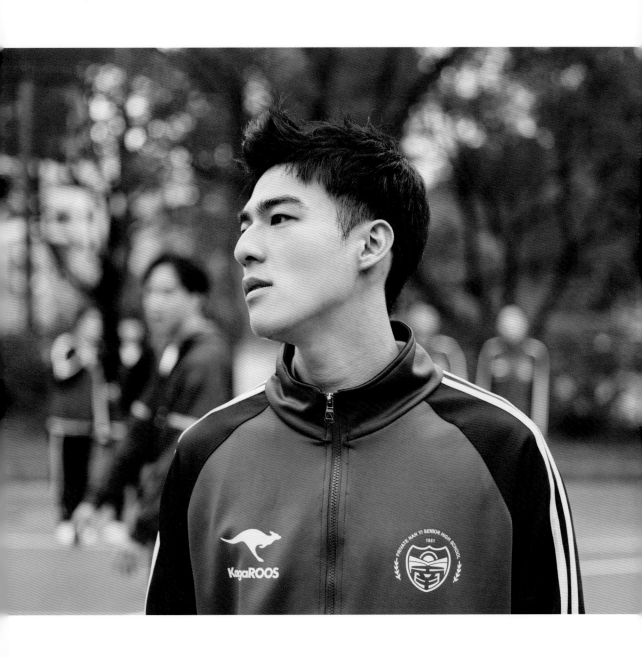

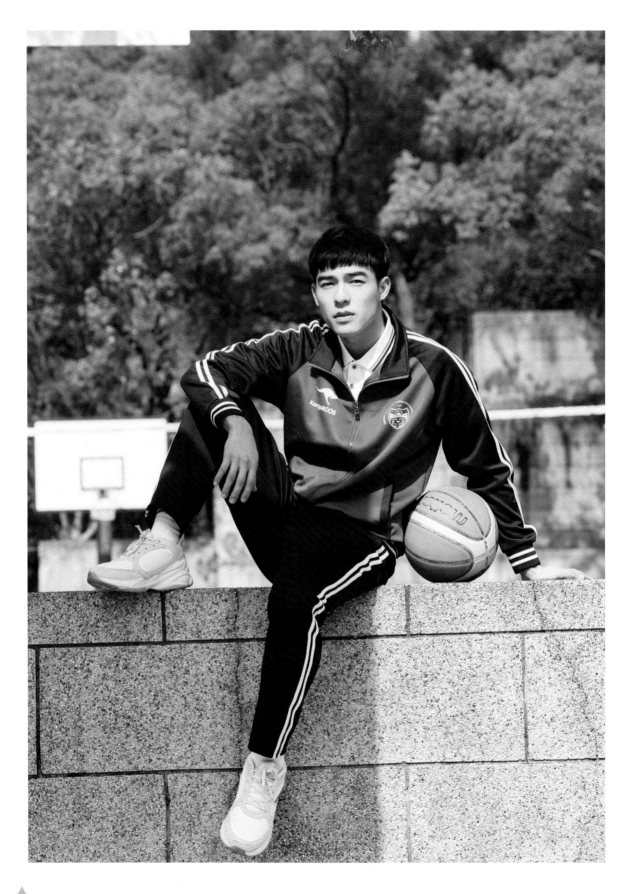

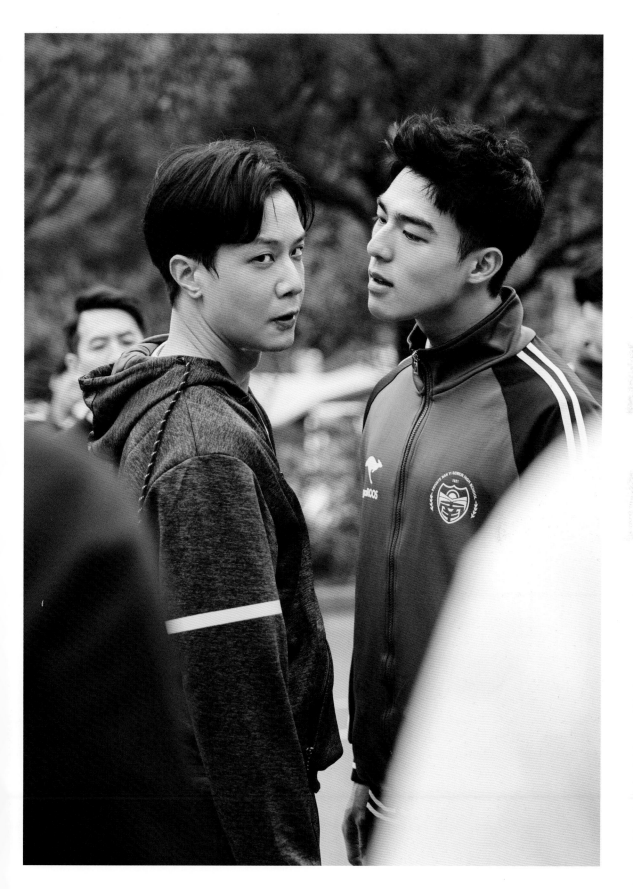

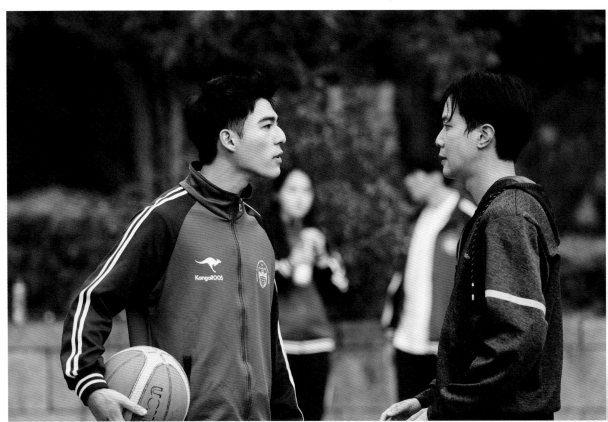

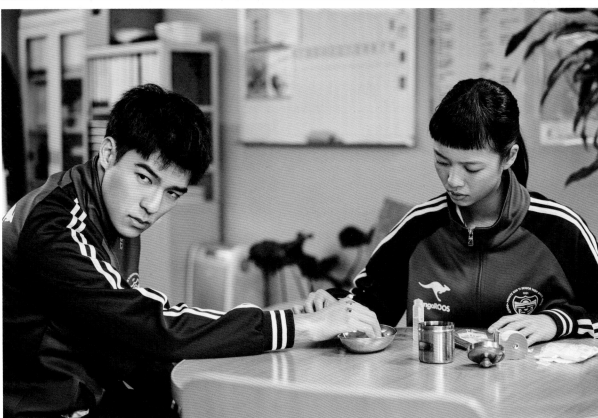

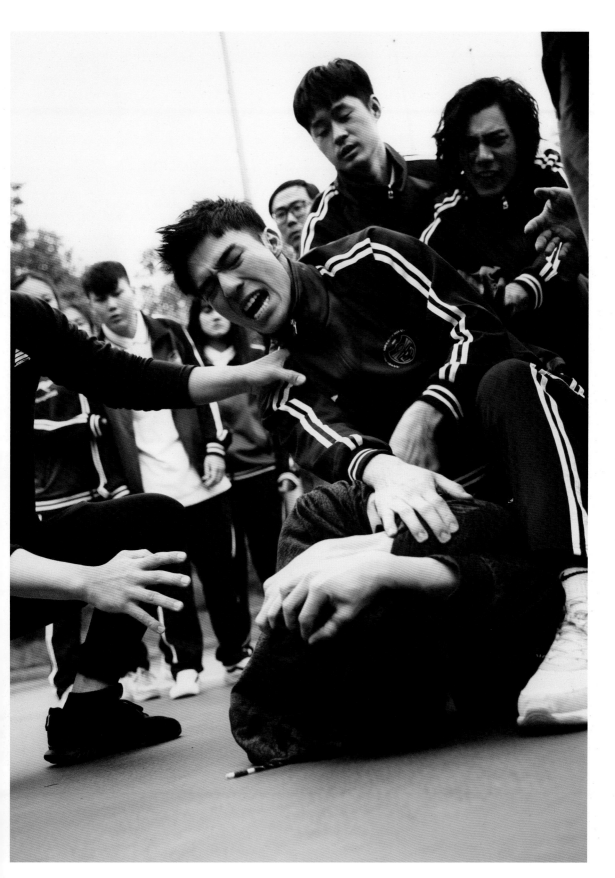

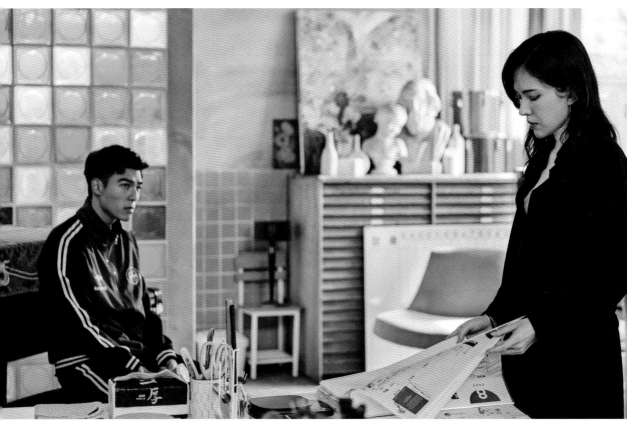

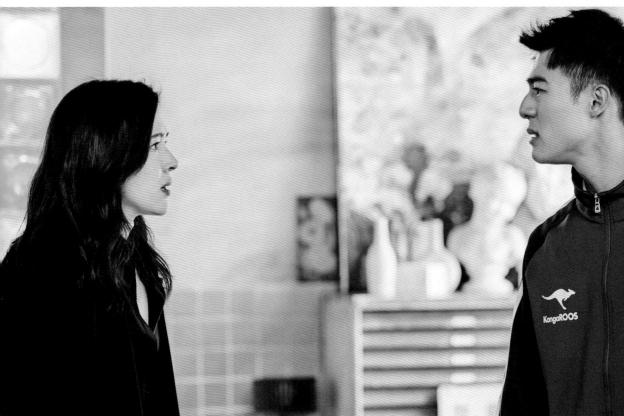

▶ 在你眼裡，我到底算什麼，你真的愛過我嗎？

▶ 我跟他之間不只是師生關係。

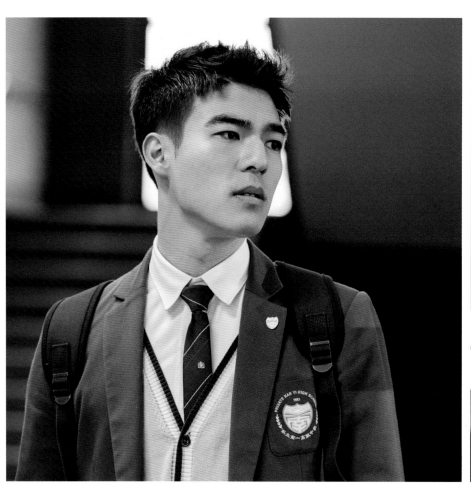

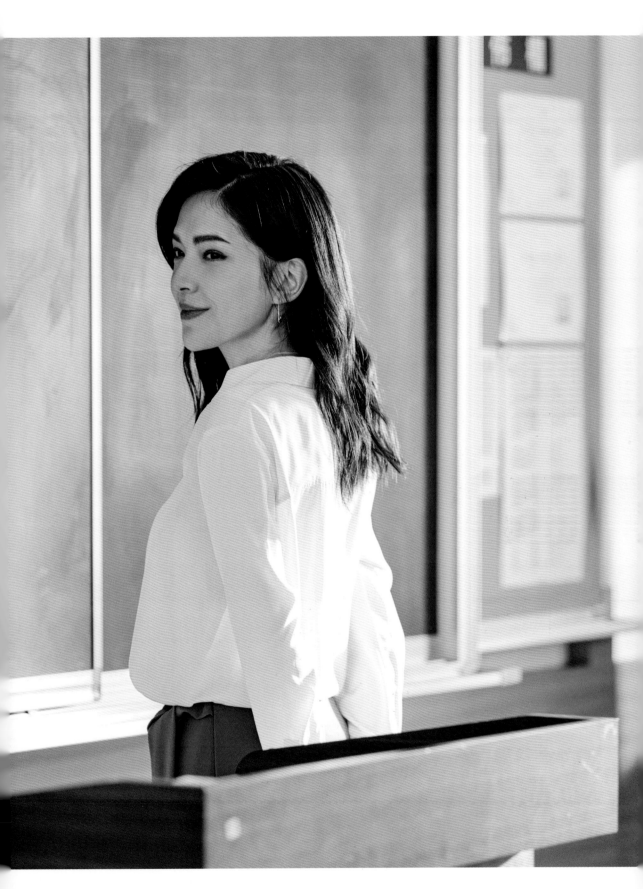

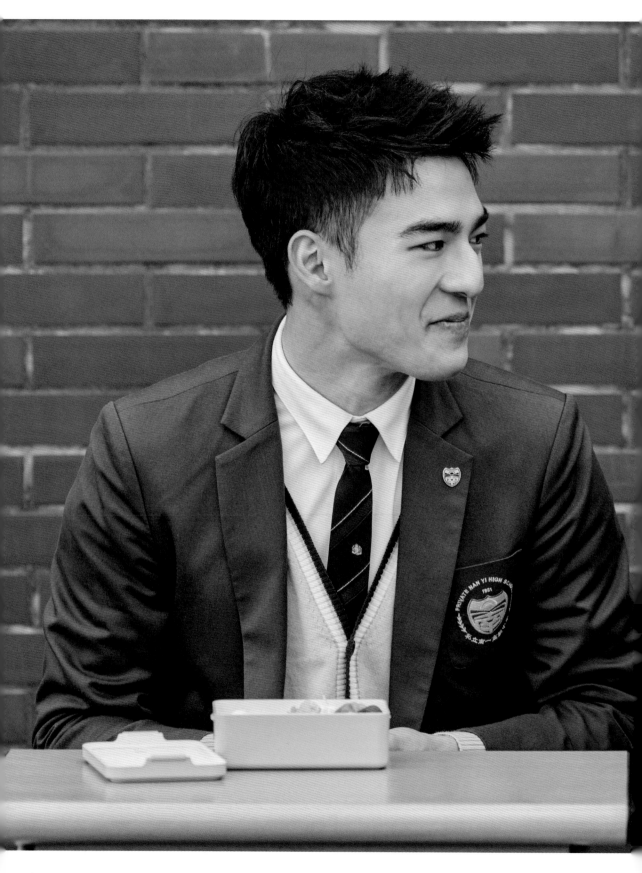

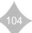

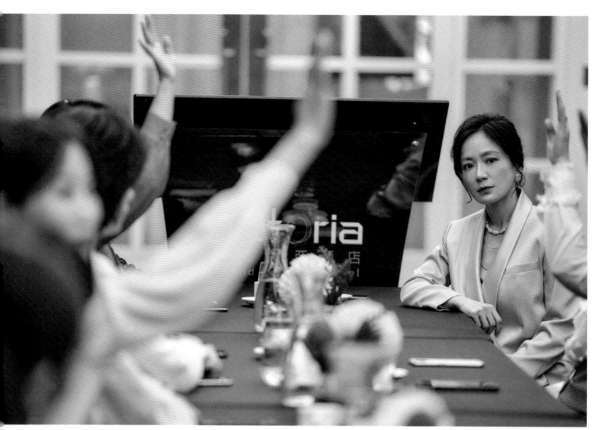

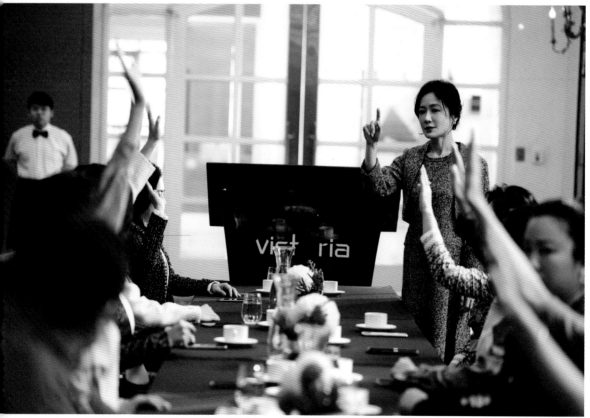

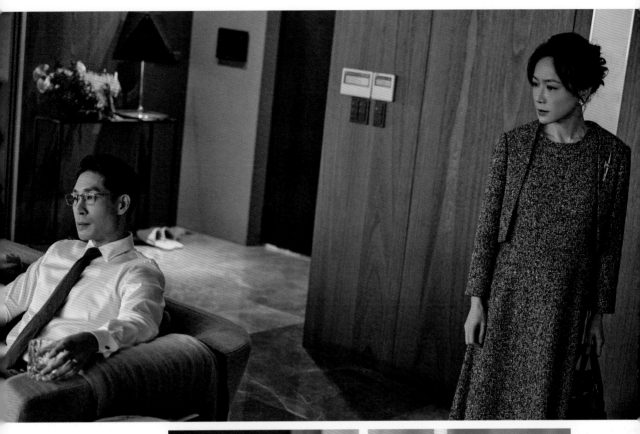

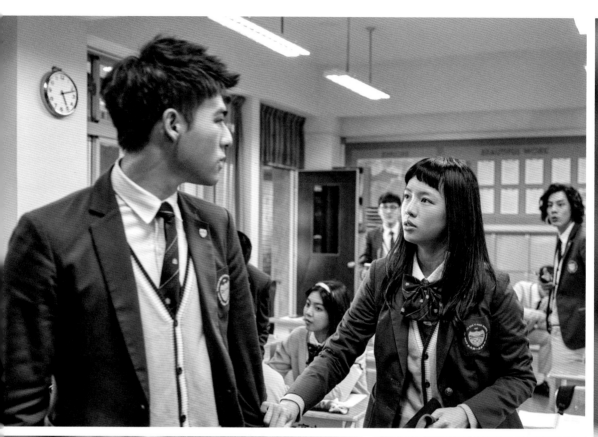

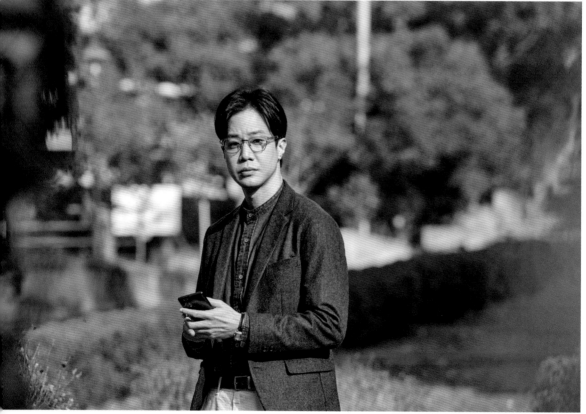

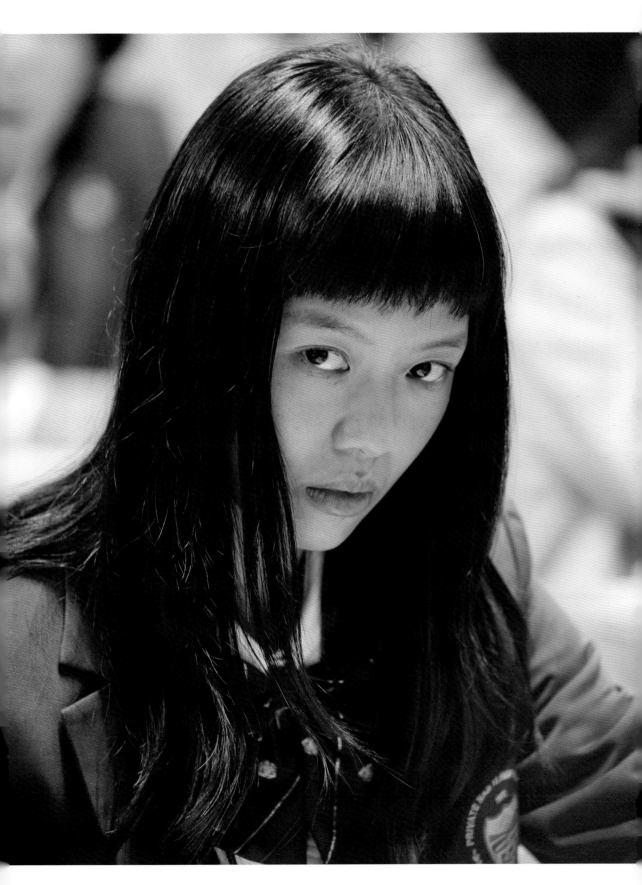

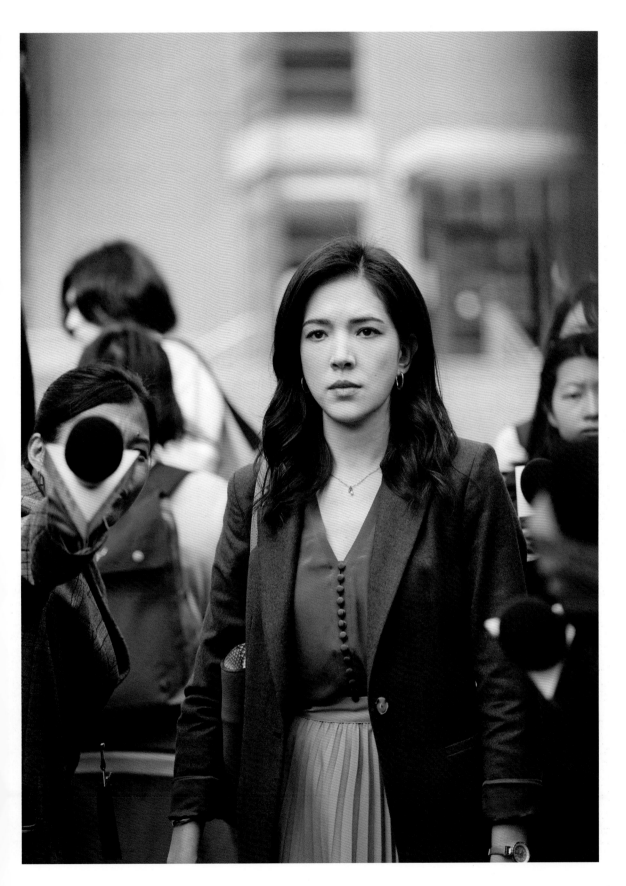

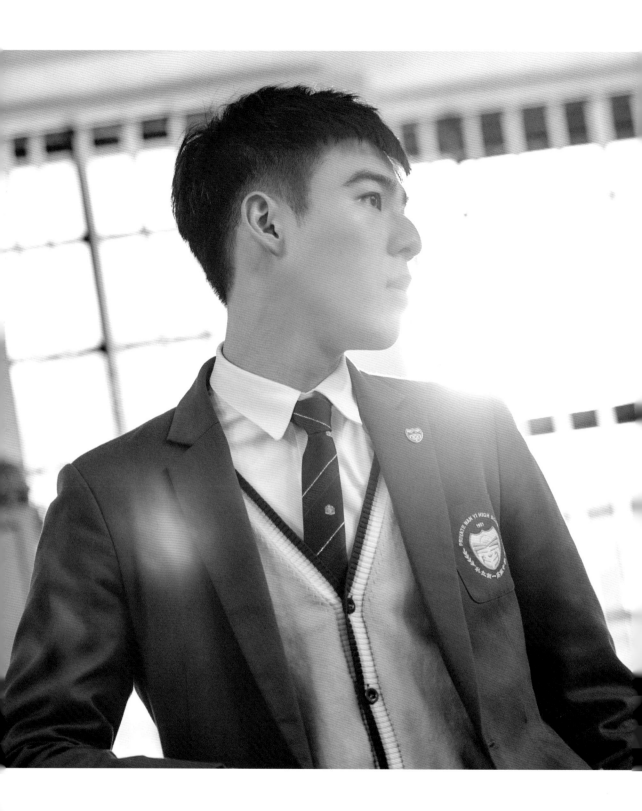

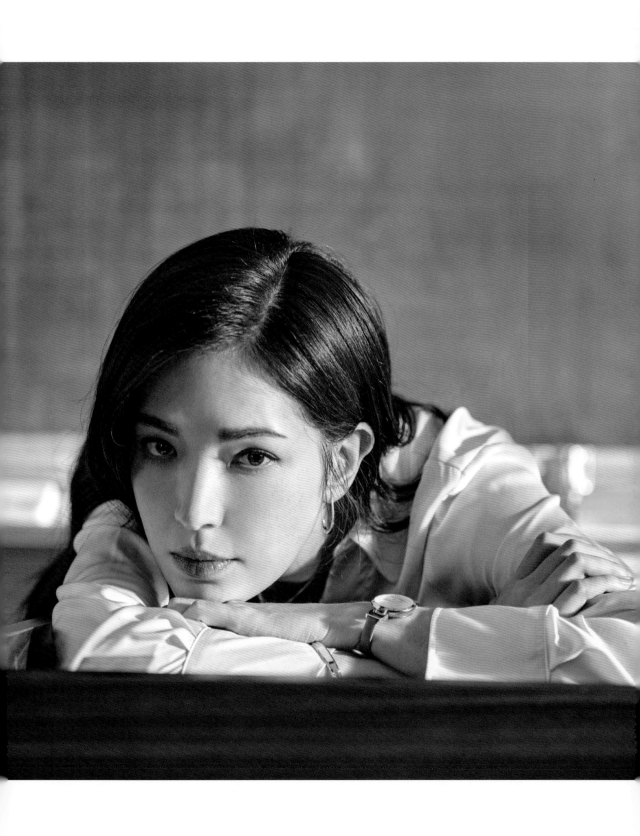

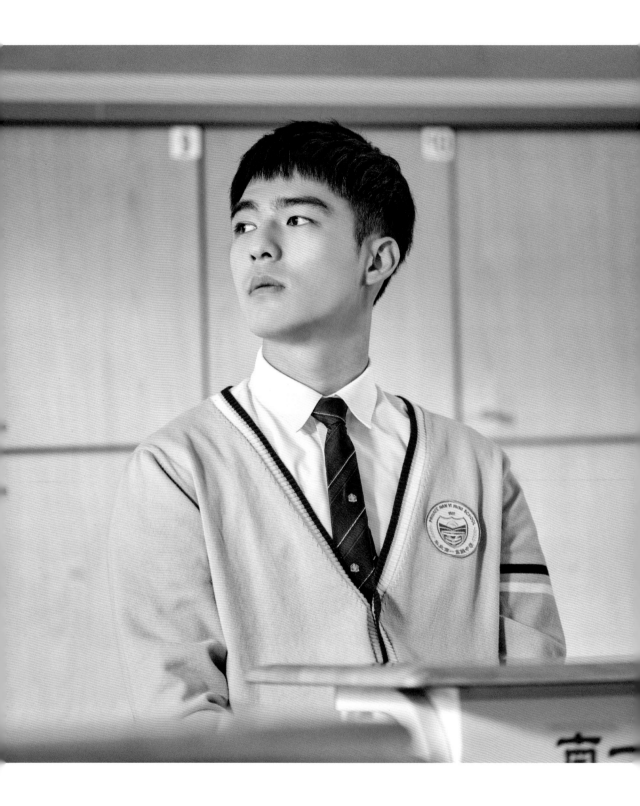

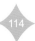

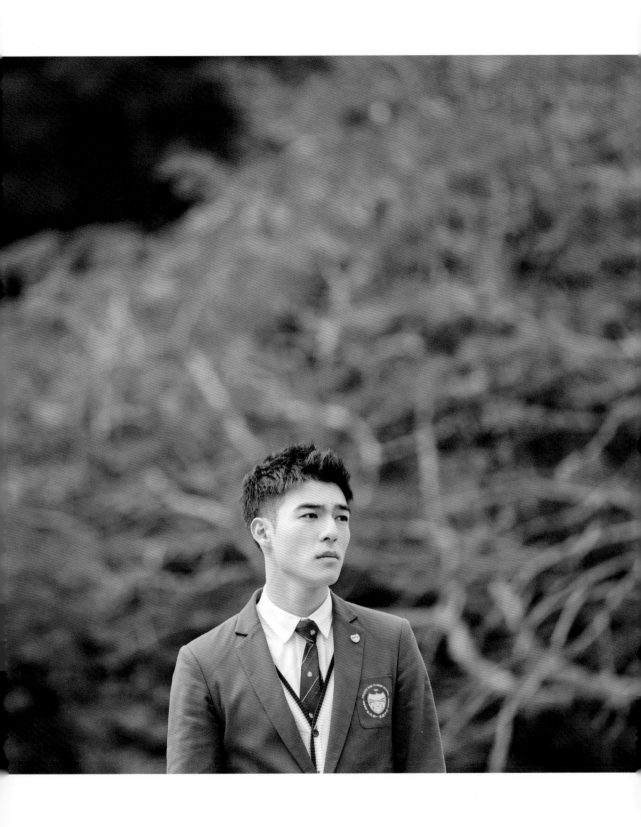

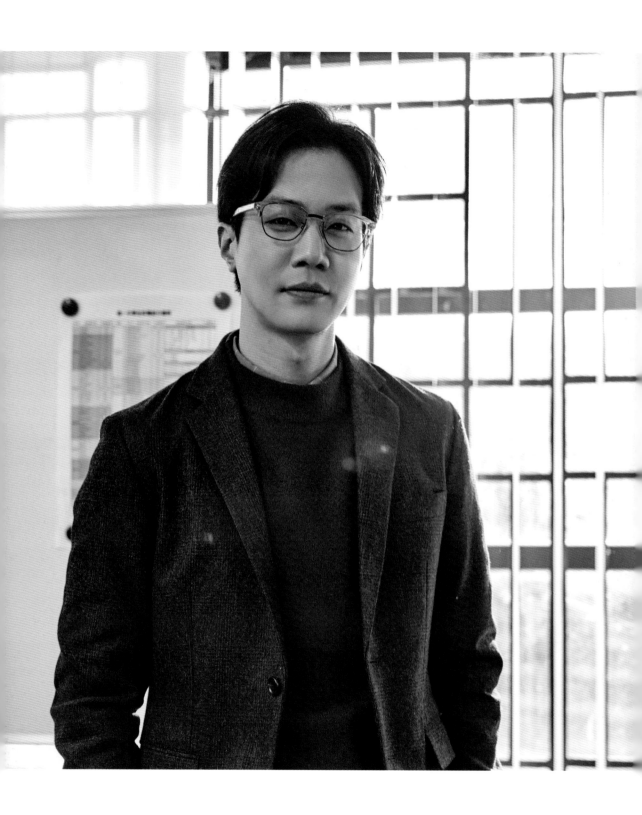

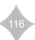

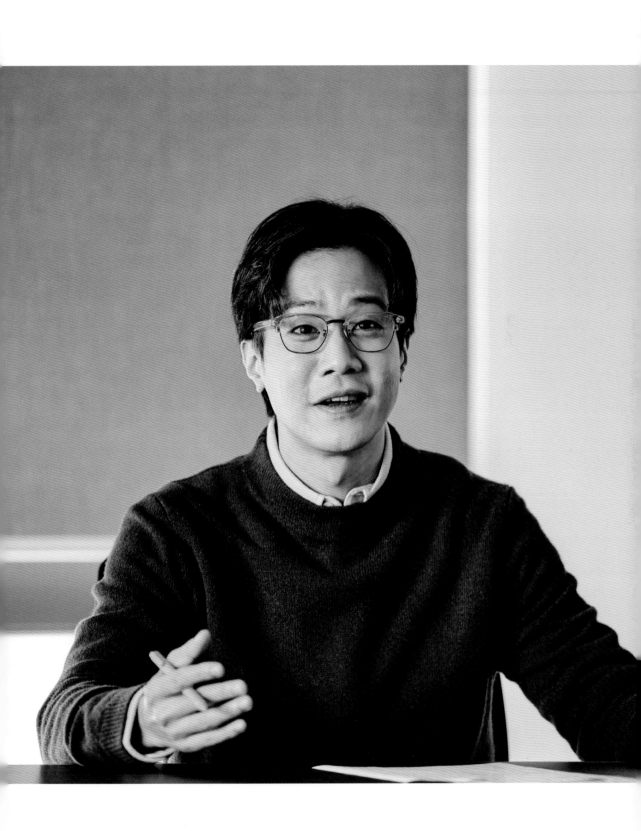

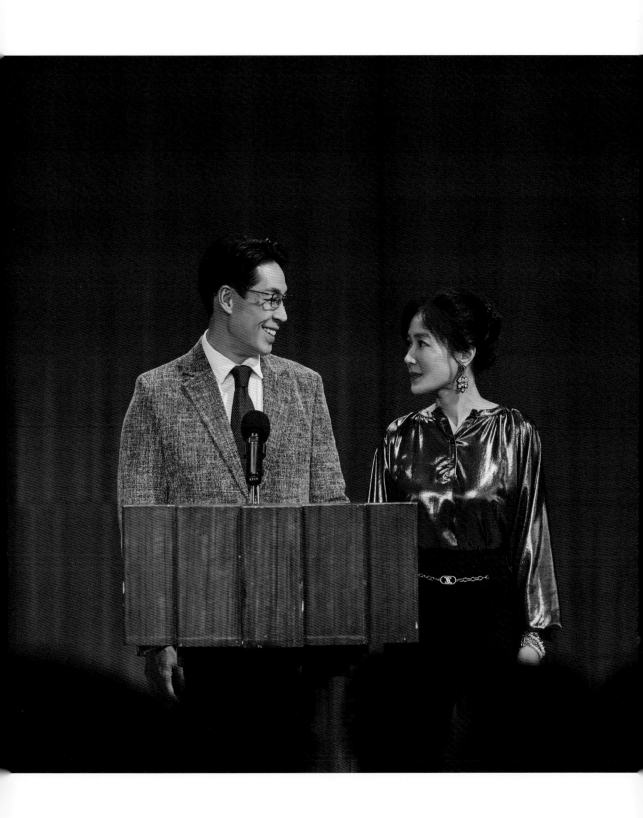

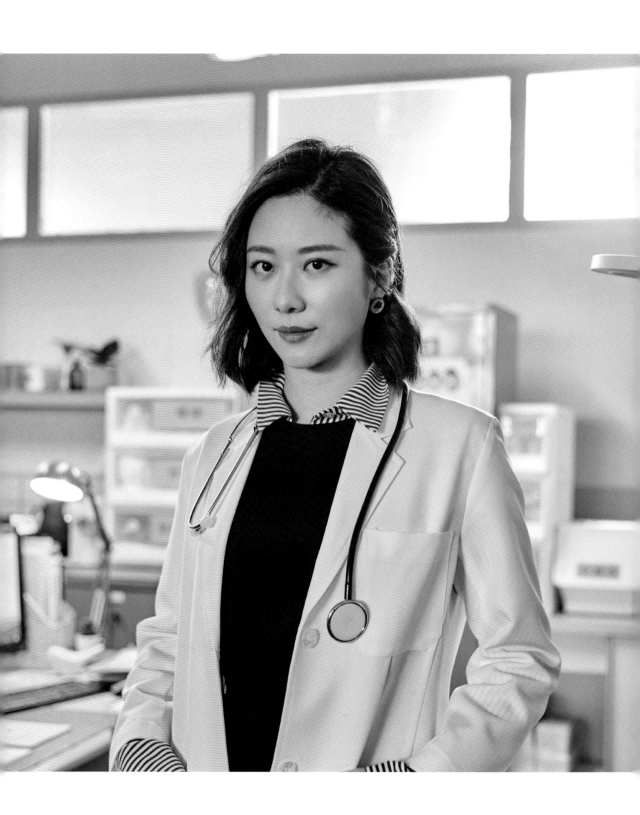

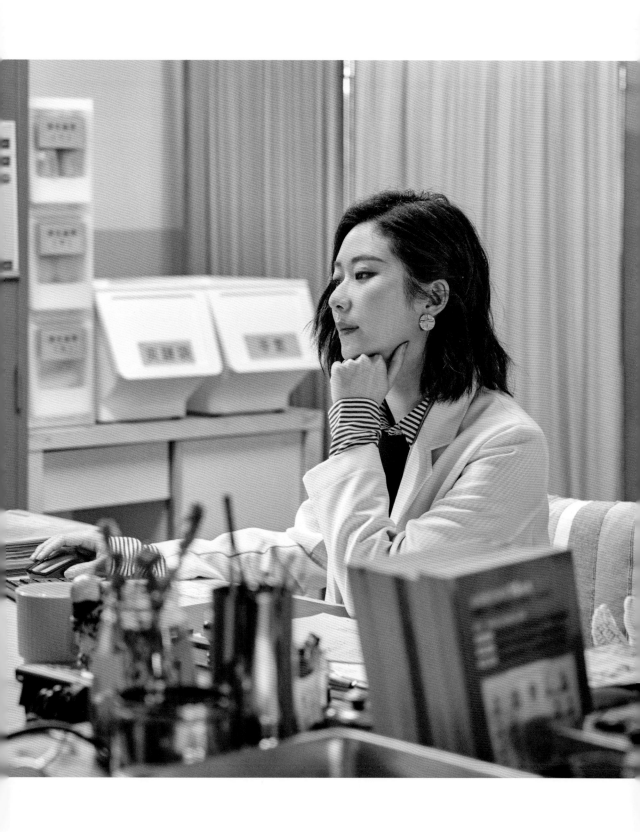

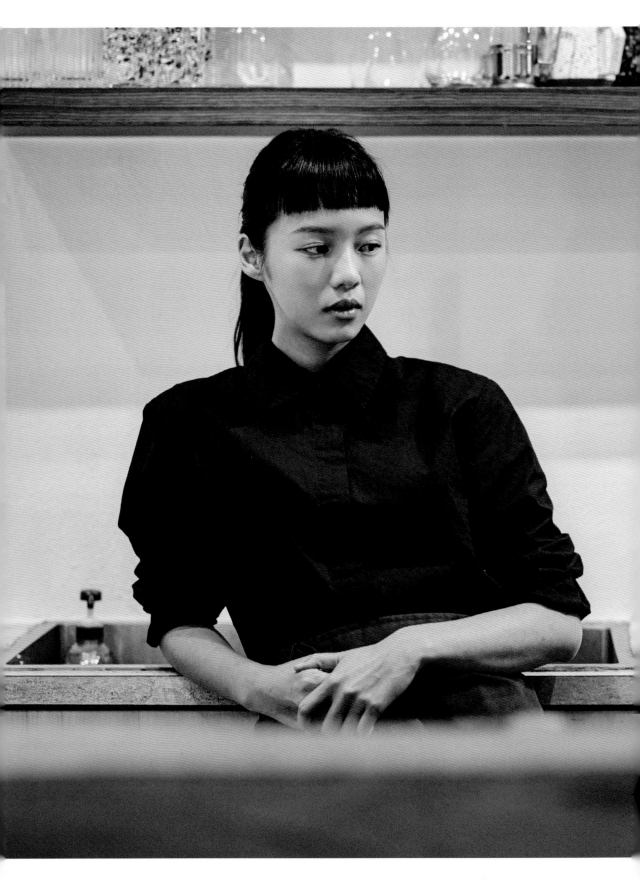

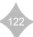

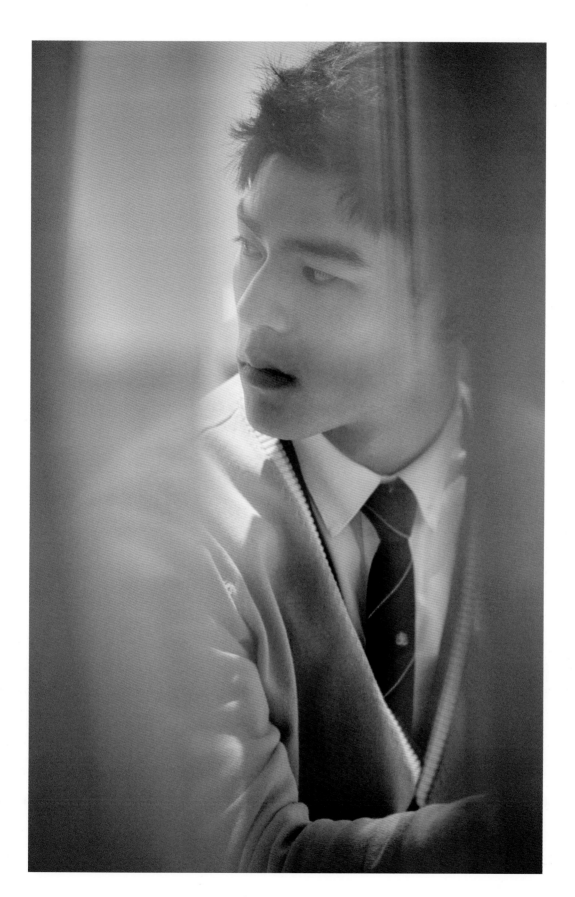

 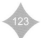

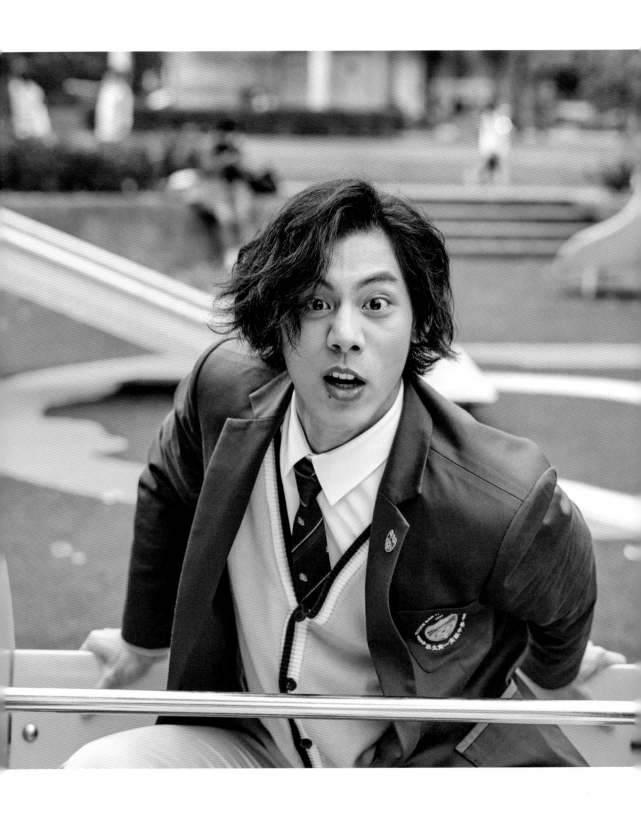

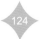

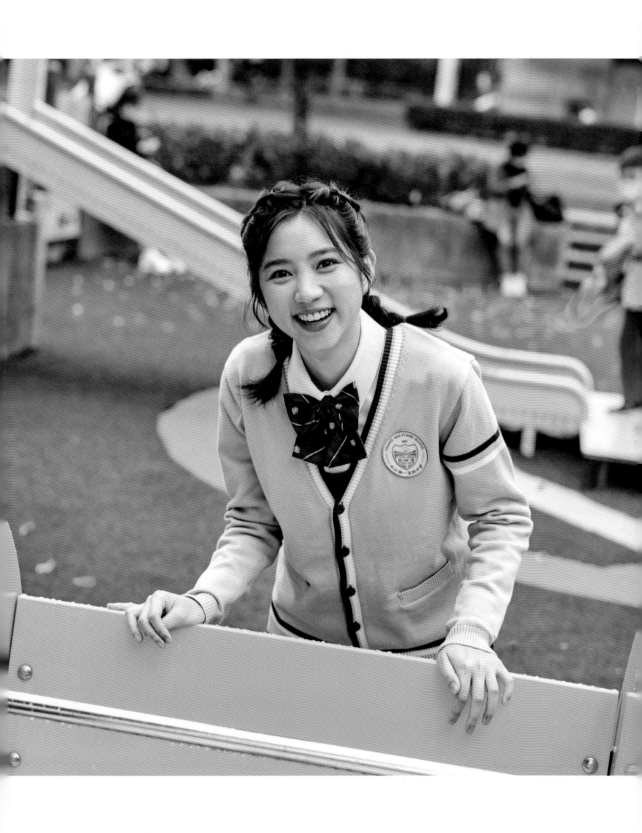

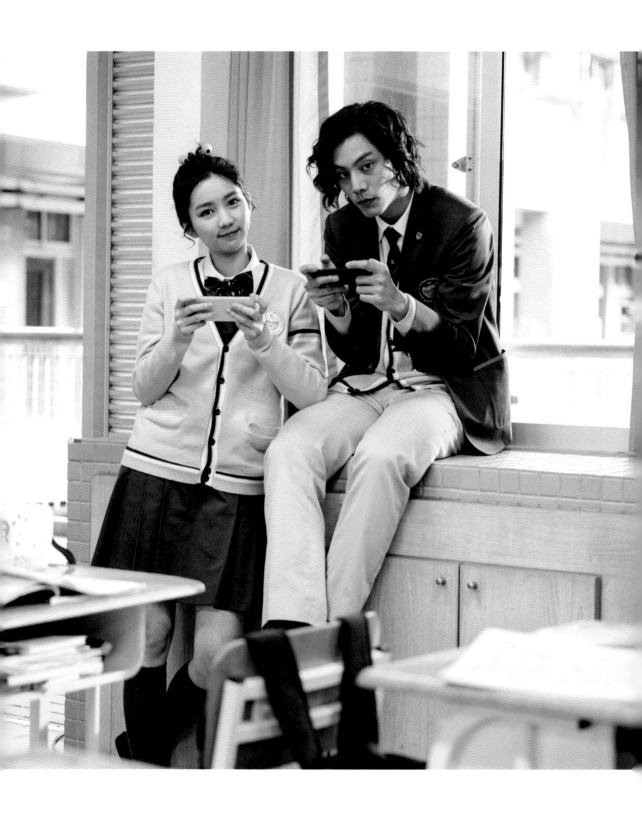

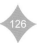

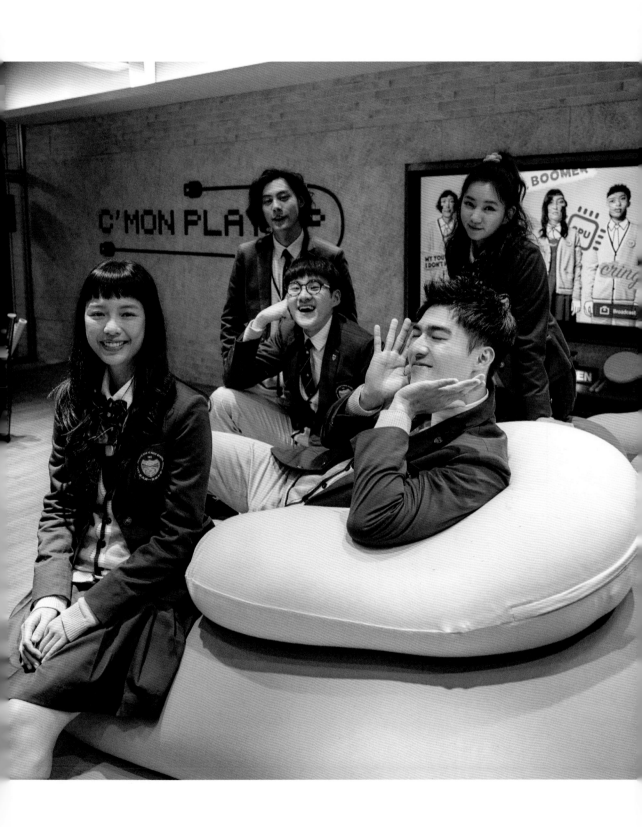

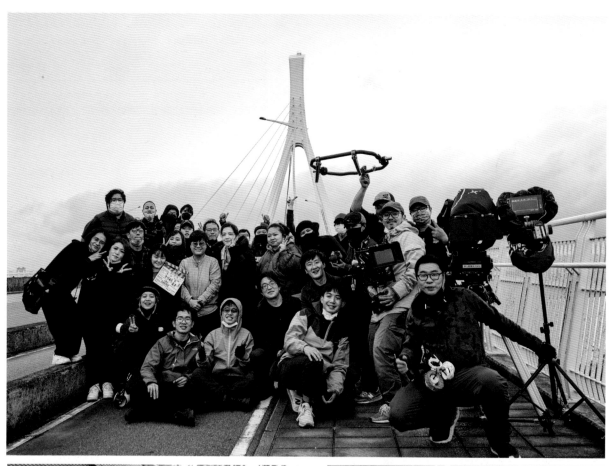

FANSAPPS 138

第9節課
Lesson in Love 寫真書

作　　　者	IQIYI INTERNATIONAL SINGAPORE PTE. LTD.
視覺團隊	尖蚪映畫 / 行影映畫
劇照攝影	行影映畫

總 編 輯	陳嵩壽
視覺設計	林晁綺
行　　　銷	張毓芳
出 版 社	水靈文創有限公司
郵　　　撥	台灣企銀 松南分行 (050) 11012059088
地　　　址	11444 台北市內湖區內湖路一段 387 巷 3 弄 2 號 1 樓
網　　　址	www.fansapp.com.tw
電　　　話	02-27996466
傳　　　真	02-27976366

總 經 銷	聯合發行
電　　　話	02-29178022
出　　　版	2022 年 12 月
I S B N	978-626-96406-3-8
定　　　價	新台幣 420 元